舞台劇劇本

短暫的婚姻

莊梅岩　著

www.cosmosbooks.com.hk

書　　名 短暫的婚姻

作　　者 莊梅岩

責任編輯 王穎嫻

美術編輯 楊曉林

作者照片提供 Simon C

出　　版 天地圖書有限公司

　　　　　香港黃竹坑道46號

　　　　　新興工業大廈11樓（總寫字樓）

　　　　　電話：2528 3671　傳真：2865 2609

　　　　　香港灣仔莊士敦道30號地庫（門市部）

　　　　　電話：2865 0708　傳真：2861 1541

印　　刷 亨泰印刷有限公司

　　　　　香港柴灣利眾街德景工業大廈10字樓

　　　　　電話：2896 3687 傳真：2558 1902

發　　行 香港聯合書刊物流有限公司

　　　　　香港新界荃灣德士古道220-248號荃灣工業中心16樓

　　　　　電話：2150 2100 傳真：2407 3062

出版日期 2019年1月 初版／2022年8月 第四版

如果深愛，再長的婚姻也是短暫的。

《短暫的婚姻》在未有委約下創作，先以舞台劇劇本發展，其後在香港電視娛樂有限公司委約下改編成 5 集電視劇，於 2017 年 10 月 9 至 13 日星期一至五 21：30 在 ViuTv 播出，劇集由陳志發導演，陳奕迅、蔡思韵、郭偉亮、蔡潔及余香凝領銜主演。及後由大國文化主辦，英皇娛樂、掌賞娛樂、太陽娛樂、環球唱片協辦製作成舞台劇，於 2019 年 1 月 11 日至 27 日在香港理工大學賽馬會綜藝館首演。

《短暫的婚姻》2019 年首演製作團隊：

導演	方俊杰
佈景設計	邵偉敏
形象設計	ALAN NG
燈光設計	楊子欣
音響設計	陳詠杰
製作經理	陳寶愉
監製	朱仲銘

演員	
潘燦良	GALEN
禤思敏	MALENA
楊詩敏	CECI
林海峰	TERRY
梁豐、吳柏賢	DARREN

第一場

【Galen 家。

【簡潔而高雅的客廳，當眼處掛着《星光伴我心》的舊電影海報，屋主把它珍而重之地鑲在畫框裏。開場時家裏播着這套電影的原聲大碟，但音量很低，要專注才聽得見，男女對話的聲音由遠而至】

Galen：　……間屋我哋都冇乜點郁過，買嘅時候就係咁，兩房一廳連工人房，裝修之前廚房天花有啲剝落，但係我哋 check 過唔係天台漏水，其他冇乜嘢……

【這時我們已完全見到 Galen 和 Malena，來看樓的 Malena 四處打量，但保持禮貌】

三個人住呀吖？

Malena：　係呀，兩公婆加一個細路，我哋冇請姐姐。

【Malena 以為 Galen 會繼續説甚麼但他卻沒有，繼續看房子】

……原來你哋個單位同我哋樓下一樣，只係個 layout 反轉晒……好得意，好似照鏡咁，我哋對住

何文田街你哋就對住條火車軌⋯⋯

Galen： 雖然對住路軌，但係隔音 ok，一陣火車經過你可以聽吓。

Malena： 呢個位原本係咪露台㗎㗎？我哋樓下仲係露台，我哋知道有啲人將個露台封咗入屋等個廳大啲，不過我老公話其實係違規，屋宇署要揸正嚟做可以叫業主還原。

Galen： 如果你哋有呢個 concern 嘅話我可以搵人——

Malena： 啊，唔好誤會，我唔係想壓價，不過咁啱我老公講過呢個問題——其實都唔係乜問題，佢話到屋宇署出信都可以走法律罅，就係將排窗改做「趟門」——拉埋係自己空間，拉開又變返做露台，係咪好聰明呀？

Galen： 嗯。

Malena： 我老公係律師㗎喇。事務律師。

【Galen 這一生最看不起事務律師】

Galen： 要唔要坐吓？

Malena： 好呀。

Galen： ⋯⋯想唔想飲啲咩？茶？

Malena：　唔使客氣喇，多謝你界我入嚟睇樓呀！

Galen：　　樓上樓下，咁嘅話大家都可以慳返筆佣金。

Malena：　我老公就係咁諗，所以叫我先上嚟 say 個 hi。我哋
　　　　　真係好鍾意呢條街㗎。搬屋嗰陣睇咗好多地方都唔
　　　　　啱，直至搵到呢條街。

Galen：　　我之前都睇過你住緊個單位，不過業主唔肯賣。

Malena：　梗係唔賣啦，佢喺度發跡㗎嘛，聽講佢好迷信㗎，
　　　　　有咩死人冧樓都賴風水。

Galen：　　係嘛……anyway 咁啱呢個單位放盤，我哋就買咗。
　　　　　雖然要行上三樓。

Malena：　咁三樓都唔係好高啫。

Galen：　　睇吓咩身體狀況啦。

【稍頓，Malena 仍在理解 Galen 的説話】

再唔係你可以將佢還原。

Malena：　嗯？

Galen：　　個露台。其實唔使好多錢，嗰陣我哋唔係冇諗過，
　　　　　不過後尾懶，同埋覺得咁近天台——

Malena：　呀係我都想問個天台屬於邊個㗎？

Galen： 公家嘅。

Malena： 咁啲花邊個種㗎？仲有啲擺設呢？

Galen： 應該咁講，個天台係公家嘅，不過呢幢樓冇管理員、冇人打理。我哋啱啱搬嚟嗰陣個天台好「撈攪」，周圍堆滿啲唔要嘅傢俬雜物，我咪畀錢叫啲裝修工人清走佢。

Malena： 然後順便佈置埋個天台！你真係唔話得，公家地方都佈置得咁靚。

Galen： 係我太太搞嘅，佢以前喺國際學校教 Arts 同園藝，好有心機搞呢啲嘢……我 keep 得唔好，佢喺度嗰陣好啲。

【稍頓】

你知我太太走咗㗎呵？

Malena： 嗯……

Galen： 啲人好鍾意最後傾價錢至攞呢樣嘢出嚟講，所以我要啲 agent 一開始就同人講清楚。

Malena： ……

Galen： 即係佢哋冇講。

Malena：　佢哋好似有提過個媽媽冇喺度住——

Galen：　但係就冇話點解佢冇喺度住……佢哋真係好驚我放唔出喎。

【笑】

咁又係，有啲人好迷信，有咩死人冧樓都賴風水㗎嘛。

Malena：　Sorry，我頭先講嗰句說話冇意思㗎——

Galen：　我知我知——

Malena：　我哋都唔睇風水嘅，傻啦，依家咩年代呀……

Galen：　係我覺得我有責任話畀你哋知啫……

Malena：　多謝但係我哋真係唔介意呢啲嘢——

Galen：　放心佢唔係喺屋裏面過身嘅。

Malena：　……

Galen：　雖然呢度係佢最後住嘅地方。

【Galen 不自覺地看一眼這個曾經美好的地方，剛好看到窗外】

喏喇，有火車經過。

【二人一起站起來向着窗外，Galen 還特意把音樂停了】

【一陣寂靜過後，二人相對而笑】

價錢方面有得商量，如果你先生想自己上嚟睇，隨時歡迎。

【Galen 似乎想送客】

Malena： 咁我返去同佢傾吓⋯⋯

Galen： 慢慢。

Malena： 舊樓按揭比較麻煩，我哋都要衡量吓自己嘅能力。

Galen： 慢慢，啱啱先放，應該唔會咁快有人買。

Malena： 不如交換個電話？如果有人出 offer 你可以話聲我知？

【Malena 把電話遞給 Galen，他猶豫但仍取過輸入】

咦⋯⋯

【她見到海報】

呢張海報⋯⋯

Galen：　　《星光伴我心》。

Malena：　　我頭先都覺得似喇，但係我未見過呢個版本嘅？
　　　　　　《星光伴我心》係我最鍾意嘅電影㗎喍……我中學
　　　　　　嗰陣買 VCD 睇嘅，我好鍾意個導演喍，由呢套戲
　　　　　　開始我就做咗佢 fans……唔怪得之啦，我以為自己
　　　　　　聽錯，你頭先係咪播緊張 sound track 呀？……後
　　　　　　來呢個導演拍咗另一個戲，講打仗嘅時候有個細
　　　　　　路鍾意咗個好靚嘅女人，套戲嘅中文我就唔記得，
　　　　　　總之英文名叫 Malena ——呀！《西西里的美麗傳
　　　　　　說》！我用咗女主角個名做英文名。

Galen：　　哦。

Malena：　　但係啲同學懶呀，都叫我做阿 Mi。

Galen：　　我冇睇過呢齣。

Malena：　　咁你千祈唔好睇，你睇完實話我唔知醜，個女主角
　　　　　　真係好靚喍……你又係鍾意呢個導演喍？定係你淨
　　　　　　係鍾意《星光伴我心》咋？

Galen：　　其實我唔熟呢啲嘢，張海報係我 bid 嚟送畀我太太
　　　　　　嘅。係意大利首映嗰陣嘅 poster，上面有導演嘅親
　　　　　　筆簽名……呢度……我太太生前好鍾意呢套電影。

【此時開門聲響，Darren 與工人姐姐上。】

【工人姐姐向屋內二人點一點頭，但 Darren 看她一眼就繼續看書走進自己房間，跟父親及客人都沒有交流】

Galen： 我個仔 Darren。

Malena： 哦⋯⋯你呢？點稱呼呀？

【Galen 剛想說時 Malena 看到他輸入的電話】

呀—— Galen。

Galen： 係，Galen。

【燈滅】

第二場

【Malena 家。

【餐桌上放滿弄曲奇的用料，Ceci 站在落地玻璃窗前，一面喝紅酒一面抽煙，她盡力將煙吐出窗外，開場時 Malena 從廚房裏拿東西出來】

Ceci： Banker。

Malena： 聽講已經做到幾高級。

Ceci： 有樓。

Malena： 個樣仲要唔錯。

Ceci： 幾高話？

Malena： 【用手比劃一下】高過 Terry 少少，我諗有米八。

Ceci： 你肯定佢係香港人？

Malena： 操流利廣東話。好似係想個仔學中文所以四年前喺英國回流返嚟。

Ceci： 嘩仲要揸外國 passport ——冇理由有啲咁筍嘅盤。

Malena： 都話人哋個老婆啱啱死咗咯。

Ceci： 依家啲嘅妹生嘅都搶啦，何況死？

Malena： 走咗冇耐咋。

Ceci： 九個月呀！九個月喺單身市場已經九萬年喇！仲興屍骨未寒呀？投咗胎幾匀喇 auntie！

Malena： 唔好再叫我 auntie 呀——煙！

Ceci： Sorry sorry⋯⋯

【Ceci 趕緊把拿煙的手挪出窗外多一點】

個老婆死咗就辭職留喺屋企日日冥想，佢一係就好 depressed，一係就⋯⋯

Malena： 咩呀？

Ceci： 好有錢——有錢到唔使返工都 afford 到咁嘅生活。

Malena： 你同 Terry 講嘢一樣——不過有錢又點吖，你見到佢就知，佢陣 air、佢屋企陣 air——個仔先慘，成個孤兒仔咁。

Ceci： 幾歲話？

Malena： 9 歲咋。

Ceci： Ok，仲可以建立感情。

Malena： 咩呀？

Ceci： Natalie 5 歲，佢成日都好想有個哥哥。

Malena： 你咪癡啦！

Ceci： 咩唧，佢死咗老婆我離咗婚，佢有一個仔我有一個女——即係咩呀？兩個「好」字——「好好」！

Malena： 呢隻唔啱你㗎。

Ceci： 咁邊隻啱我呀？

Malena： 總之呢隻真係唔啱，太 cool，你會癲。

Ceci： 咁 at the very beginning 你就唔好同我講啦，挑起人哋條筋。

Malena： 我同你講緊間屋！間屋呀！係你自己擺錯 focus。

Ceci： 「間屋有個寡佬」呢個 topic 裏面「寡佬」一定係我 focus ——係喎，我可以詐諦上去睇屋㗎嘛！

Malena： 救命——

Ceci： 做咩唧，我大律師嚟㗎，我買得起㗎，我仲可以順便話佢知我諗住點用間屋等佢知道我嘅家庭結構——真係冇諗過呀吓，睇樓先係我哋專業人士嘅 speed dating。

【Malena 沒她好氣】

咁你哋睇唔睇得成？

Malena： 邊有錢買啫？Terry 啱啱先買咗架波子。

Ceci： 咁你又去睇？

Malena： Terry 叫我去㗎，佢話探吓行情喎。

Ceci： 你哋真係無聊。

Malena： 你唔好奇咩？八吓人哋屋企係點吖嘛。

Ceci： 冇你咁得閒，你就話有老公養啫，我要養個女。

Malena： 咁你做咩推 job? Terry 話彈親 job 畀你都唔成。

Ceci： 咁啱 clash diaries 啫……喂唔好講公事啦──點呀，
你同 Terry 呢排點呀？

Malena： 好大壓力呀──佢想晱晱入名校，但係我真係唔忍
心谷……

Ceci： 好心你哋唔好成日講個仔啦──仲喺度焗餅，外面
幾好食都有得買啦。

Malena： 唔係淨係焗畀個仔㗎，Terry 鍾意食㗎，Natalie 都
鍾意食㗎──

Ceci： 　　有冇咩呀？

Malena： 　咩呀？

Ceci： 　　你知我問咩嘅。

　　　　　【Ceci 突然捏 Malena 的胸部，Malena 叫了出來】

Malena： 　呀——扁咗喇！

Ceci： 　　阿 Mi，麵團扁咗可以再搓過，婚姻冇咗就冇㗎喇。
　　　　　連胸圍都唔戴，你咁樣太阿婆喇。

Malena： 　喺屋企吖嘛，你又係自己人⋯⋯

Ceci： 　　話晒你曾經都係個 designer，喺老蘭都留過唔少腳
　　　　　毛，你以前啲 sex and the city 白睇喇——

　　　　　【看着 Malena 一副沒出息相】

　　　　　得返 sons and the aunties。

Malena： 　你有咪得囉——個鬚鬚男點呀？

Ceci： 　　仲停留喺用眼神互 flirt 嘅階段。所以呢排我勤咗上
　　　　　assembly。

Malena： 　Ceci，Natalie 嗰間係天主教幼稚園，你咁樣會落地
　　　　　獄㗎。

Ceci： 我唔驚落地獄，我驚 sister 唔畀我哋升返原校咋，所以我都唔敢輕舉妄動，仲有，我依家隔個禮拜就返學校做伴讀家長。

Malena： 伴讀有用㗎，伴讀 impressed 唔到校長，舊年 N 班有個 Daddy 扮比卡超，full costume ——警務處高層㗎喇。

Ceci： What the ——嘩，呢個真係我底線—— no costume，過年啲家長着到鬼五馬六我都 woman in black 咁出現，This is what we call 「professional」。

Malena： 我都係咁話，為咗晒晒我已經盡晒力，喺北藝大攞個 degree 去幫班細路做壁報，仲要畀個校長改我 design。

Ceci： 出律師信告佢啦——喂，我諗到喇我諗到喇，搞個BBQ ！

Malena： 咩 BBQ 呀？

Ceci： 搞個 BBQ，請埋佢，樓上樓下唔係咁唔畀面呀？

Malena： 你仲諗緊。

Ceci： 為咗我嘅終生幸福、為咗 Natalie 有個完整嘅家，你幫我啦——唔係我叫 Natalie 媾咗你個仔㗎！

Malena： 唔好呀！

【二人笑】

……你畀我諗吓先，要度吓點約，費事咁唐突。

【聽到開門聲】

二人： Shit!

【二人趕快把東西整理好，Ceci 拿着煙頭不知往哪裏藏，最後決定扔出露台】

Malena： 喂！

Ceci： 等陣先落去執返囉！

【Terry 上】

Hi Terry!

Terry： 喂！

Malena： 老公今日咁早嘅？

Terry： 啱啱喺屋企附近見完客……【向 Ceci】喂上次搵你打嗰單串謀洗黑錢呢，畀你估中，我哋第一日同律政司 plea bargain 佢就肯喇，等我仲 mark 咗三個月……

【Ceci 笑而不語】

叻啦，世事都畀你看透。

Malena： 你今晚喺唔喺屋企食飯呀？

Terry： 唔喇，Sheila 約咗個客去 golf club 叫我都到一到。
晞晞呢？

Malena： 過咗阿媽度，今日成班細路都去咗婆婆度。

Terry： 又玩。

【Ceci 感到負能量】

Ceci： 喂，難得冇人喺屋企你兩公婆慢慢，走先。

Terry： 做咩一見到我就走呀？

Ceci： 邊有呢？去接個女呀，我冇你老婆做得咁好，但係
我都係個好媽媽嚟㗎……by the way，畀家用啦，
你老婆冇 bra 戴呀。

【Ceci 下】

Terry： 咩呀？咩冇 bra 戴呀？

Malena： 講笑囉。

Terry： 滿腦子性。呢個就係現代女性嘅問題，成日將 sex
掛喺口邊就以為自己行得好前。

Malena： 喂……

【Terry 沒有回答，嗅一嗅】

Terry： 佢又喺我屋企食煙呀？

Malena： 佢開住窗食㗎！

Terry： 係啫，啲煙會吹入嚟、啲灰會周圍飛㗎嘛，你有冇聽過三手煙呀？仲要喺度整餅——

【向樓下看，指着一個角落】

個煙頭喺嗰度呀！笑！send 咗個 case 畀你秘書呀，你得閒就望吓啦！

Ceci： 【畫外音】Ok……

Terry： 佢發咗達呀？定係泊到個好碼頭呀？呢排成日唔接嘢嘅？

Malena： 撞 court 喎。

Terry： ……你有冇同佢講我哋啲嘢呀？

Malena： 冇呀。

Terry： 即係咁，我同佢同一個圈子，成日撞見，費事佢知我哋咁多嘢。

Malena： 你咪講過囉。

Terry： 你都唔好聽佢講咁多，教壞你。

Malena： 可唔可以唔好咁講佢呀？

Terry： 咁係吖嘛，你知唔知佢出名係法律界裏面嘅 Super-
dry。好心得閒就湊吓個女啦，成日掉畀工人自己
走出去蒲！

【Malena 不滿地看着他】

Ok Ok 我哋唔好講佢⋯⋯【從後抱着 Malena】又
整曲奇餅呀？

Malena： 上次你話鍾意食嗰隻 earl grey 味。

【Malena 拿着香料讓 Terry 嗅】

Terry： 【有所暗示】唔使咁辛苦啦⋯⋯餅呢啲嘢買咪得囉
⋯⋯留返啲時間做正經嘢仲好啦⋯⋯晞晞唔可以同
細佬妹相差得太遠喎⋯⋯

Malena： 邊個滿腦子性呀？

【Terry 要得更逼切】

⋯⋯婆婆頭先打嚟話送緊晞晞返，隨時到㗎。

Terry： Ok.

【Terry 放開她】

去打 golf 之前瞌一瞌。六點鐘叫醒我。

【臨離開時捏 Malena 的胸部】

Malena： 呀——

【Malena 的麵團又搓扁了，但 Terry 逕自走向房間】

【Terry 回頭指一指 Malena 的胸部】

Terry： 要注意吓，有啲鬆呀吓……

【Terry 下，燈滅】

第三場

【17 號平台。

【投影 Galen 和 Malena 的 WhatsApp 短訊：

【「明天 5：30pm 在樓下 BBQ，你和 Darren 有興趣 join 嗎？☺」（昨天 2：35pm）

「我們傍晚在屋企樓下的平台 BBQ，我的律師朋友 Ceci 也會來，你和 Darren 隨時 walk in，有足夠食物！☺」（今天 10：54am）

【以上兩個短訊都是已讀不回，熒幕上 Malena 一方開始打短訊：

「來。」（今天 5：44pm）

「來。」（今天 5：44pm）

「來。」（今天 5：45pm）

「來。」（今天 5：45pm）

「來。」（今天 5：45pm）

【燈亮，陽台下簡單的燒烤用具和摺枱，iPod 播放着輕快音樂。

【Malena 忙着準備燒烤用品，Ceci 則坐在一邊用手機，旁邊放着喝了一大半的紅酒樽。

【Malena 經過見到 Ceci 手上的電話，定睛一看才上前搶回】

Malena： 你癲咗咩！

Ceci： 點解佢未返嚟？係咪匿喺屋企咋？天台有冇水管可以爬入去呀？

Malena： 【激動】你叫我以後點見人呀？

Ceci： 使乜咁緊張啫，你話晞晞 send 嚟囉，K2 識寫個「來」字係好合理㗎！

【陽台掉出食物或玩具，緊接一陣小孩笑聲，Terry 向上嚷】

Terry： 晞晞！爸爸話咩㗎？唔好再掉嘢出街！Susan can you please make sure the kids don't come near the balcony?

Ceci： Yes! Stay away! Adult's Fun time!

Terry： 你今次做咩咁積極唧？

Ceci：　　你老婆話正吖嘛，你老婆好少話男人正㗎嘛。

Terry：　　乜你覺得個「頂樓男」好正咩？

Malena：　你信佢？

【Terry 這才知道 Ceci 是在挑釁他】

Terry：　　你幾時咁 buy 佢啲 taste ？以前唔見你話我正？

Ceci：　　嘩。

Terry：　　咁係吖嘛，當年我追阿 Mi 嗰陣你幾乎以死相諫，依家又咁信佢。

Ceci：　　阿 Mi 成功吖嘛，事實證明佢有眼光過我啦！

Terry：　　……你唔使講埋啲咁嘅嘢，我呢世都記得你叫佢唔好同 mature student 交配，話生下一代嗰陣就會後悔。

Ceci：　　證明我錯啦，你睇晞晞幾健全？——阿 Mi 你老公好記仇呀，我已經好努力同佢修補關係㗎喇。

Malena：　可能佢唔係嬲你阻佢追我，佢係嬲你當年食完宵夜唔肯同佢有下文。

Terry：　　咩呀？咩宵夜呀？

Ceci：　　Relax，講起你以前好鍾意請 law school 啲師妹仔食

　　　　宵夜啫。

Terry：　你唔好亂講呀，我轉攻藝術系之後已經修心養性，
　　　　好早瞓㗎喇……我有請你食宵夜咩？冇理由飢渴到
　　　　呢個地步㗎。

Malenea：你唔好起晒槓啦，上個月 hall 聚班姊妹講起咋，
　　　　Ceci 都有撐你㗎。

Ceci：　聽唔聽到呀？好人當賊辦。

Terry：　我只係覺得，如果師兄我當年真係有點你燈而你不
　　　　識抬舉嘅話，你實在太走寶喇。

Ceci：　知啦，睇唔睇到我飲緊咩——飲恨呀。

　　　　【Ceci 再添酒時 Malena 衝過去】

Malena：嘩你飲咗半枝！你飲醉一陣點識人呀？

Terry：　由佢啦，半枝 wine 對佢嚟講算得啲乜吓……

　　　　【這時 Galen 上場，Ceci 從 Malena 的反應就知道
　　　　他是樓上鰥夫。Galen 主動走向 Malena，Malena
　　　　很開心】

Malena：Hello Galen 你返嚟嘑——

Galen：　唔好意思，可唔可以問你借個電話？我唔記得帶鎖

匙，想打電話畀個工人叫佢哋返嚟開門。

Malena： 你冇帶電話呀？

Galen： 係呀，諗住出去行吓所以咩都冇帶。

Malena： 咁就好喇，頭先我 send message 叫你落嚟 BBQ……
但係晒晒喺隔籬搞搞陣呀，即係佢呢排學校啱啱教
寫個「來」字呀，所以——

Ceci： 錯晒重點囉，人哋冇鎖匙入屋你係咪應該招呼人哋
坐低呀？——Hi……

Malena： 我中學同學 Ceci，我老公 Terry。

Terry： Galen 嘛？久仰久仰。

Ceci： 行咗咁耐實頸渴喇呵？紅酒白酒定啤酒？

Galen： 多謝，但係我唔阻你哋玩喇，我淨係想借個電話……

Terry： 阻咩吖，直頭為你而設咁啦——

Ceci： 等你可以坐喺度慢慢等吖嘛！

【Ceci 一手拉他坐下，逕自走去倒酒】

Terry： 係呀坐啦，我老婆有你工人電話，啲女人會搞掂佢
㗎喇。

【Galen 覺得奇怪】

係咪好奇怪佢哋點解咁 friend 呀？你工人有兩次遲咗落校巴站接你個仔，我老婆見佢孤伶伶企喺條街，咪接上我度先囉，後來仲同你工人交換電話，話萬一有咩事可以照應吓喎。

Malena： 照應吓喺咋⋯⋯

Galen： 唔好意思，我唔知 Rosanna 搞到你。

Terry： 咁又唔好話搞到，不過我同我老婆講，呢啲嘢要話畀人哋家長知，人哋家長交得個細路畀工人湊，梗係想工人盡責；做得唔好，你話畀個家長聽係幫佢，唔係篤佢。

Malena： 唔係呀，Darren 架校巴好飄忽㗎，我有幾次見 Rosanna 喺樓下等咗成半個鐘，有幾次架校巴又早到得好離譜，我諗視乎佢哋嗰日使唔使兜入黃埔，如果架校巴會兜入黃埔呢就唔會行衛理道——

Ceci： 阿 Mi 阿 Mi，你真係有興趣研究校巴路線？

【把酒遞給 Galen】

幫你揀咗 Red。

Malena： ⋯⋯咁我幫你打畀 Rosanna 先啦。

Ceci： 飲啖酒定吓驚先啦，我明喋，作為父母淨係可以靠姐姐但係佢就偏偏做到一塌糊塗，係好煩喋。我自己都係單親家庭嚟嘅……

Terry： 嘩。

Ceci： 【給 Terry 一個眼色】……但係邊顧到咁多啫，我就選擇隻眼開隻眼閉，最緊要係佢錫個細路。

Terry： 錫細路就唔會由佢自己企喺街啦，好多車喺何文田街掉頭喋，好危險喋！點可以咁冇責任感、由個嚿仔自己企喺街喋！你嗰個 Susan 都係呀，頭先由 Natalie 自己一個出露台，冇啲危機意識，所以啲工人唔管唔得喋——

Malena： Rosanna 冇聽電話，我幫你留咗 message 畀佢。

Terry： 你睇，電話都唔聽，畀我搵唔到個細路會驚囉。

Galen： ……咁 Darren 咁大個，都冇咩好驚嘅。

Malena： 你唔好怪我老公呀，佢細個畀個衰姨姨湊過，有陰影呀。

Ceci： 係咩？冇聽你哋講起嘅？

Terry： 好悲慘喋，嗰陣我老豆入廠，阿媽請咗個阿姨湊我哋，條八婆吼我屋企冇人就郁手打我哋，做嘢又

hea，有次一路睇電視一路塞我食嗰啲切到老練咁大嘅梨，爭啲鯁死我——五歲咋，我到依家仲記得嗰種就嚟鯁死嘅感覺。

【Ceci 笑】

Malena： 真㗎，佢到依家都唔食梨。

【Ceci 笑得更大聲】

Ceci： Sorry 唔知點解我覺得搞笑多過悲慘……唔怪得之你死都唔請工人啦！原來有 PTSD，陰功豬，爭啲鯁死……

【Ceci 止不住笑，情況有點尷尬】

Galen： 我諗你朋友需要杯熱茶。

Malena： 我上去斟。

Terry： 順便攞幾個膠袋。

Ceci： 我唔係醉我只係 natural high，come on，this is weekend！平時趕頭趕命唔係上 court 就係接女，今日難得可以坐喺度、望住個天慢慢變黑，最正嘅係，有阿 Mi 睇住啲細路吖嘛！我真係好鍾意嚟佢哋屋企。

Terry： 我老婆呢個 friend 真係……有人接手我會好老懷安

慰——會唔會捱吓義氣？

Ceci： 你唔使講呢啲嘢 Terry，我知你都好歡迎我嘅——我離婚嗰陣多得佢兩公婆照顧我，你都唔好客氣呀 Galen，交個仔同工人畀阿 Mi 啦，佢會幫你好好地睇住——我諗你一定唔知，阿 Mi 仲教你工人煲湯。

Terry： 唔係嘛，我老婆除咗曲奇之外冇乜值得炫耀㗎喎⋯⋯

Ceci： Exactly！上次佢個蝦膏蒸茄子——我好鍾意食茄子，但係蝦膏同茄子永遠都做唔到 friend 㗎！

Terry： 嗰啲叫 level one，你都未食過忌廉豬頸肉——其實佢可以結集呢幾年嘅創意出本地獄食譜，應該好警世！

【二人笑】

Galen： ⋯⋯唔怪得之嗰日屋企有煲海底椰雞湯。可惜我唔知係佢教 Rosanna 煲，唔係我一定往地獄走一趟。

Terry： 算你大命！

Galen： Anyway，多謝晒，搵日請你哋食飯。

Ceci： 聽者有份呀吓。

Galen： 當然。

Ceci： 　咁散步呢？散步可唔可以 join 呀？聽阿 Mi 講你成
　　　　日上天台曬月光同喺何文田蕩嚟蕩去㗎喎，呢區有
　　　　咩咁好行？你自己一個唔悶㗎咩？

【稍頓】

Terry： 　……講起湯，阿 Mi 今日都好似有煲湯……我上去
　　　　攞落嚟畀大家飲吓。

Ceci： 　Terry 你真係好善解人意㗎喎。

Terry： 　但係小心睇住個火喎，過火就會燶㗎喎，吓。

【Terry 離開，Galen 有種不祥的預感】

Ceci： 　呢頭真係幾好住呀呵？

Galen： 　你又住附近㗎？

Ceci： 　我由細到大都住港島——不過我唔介意為重要嘅人
　　　　過海。

Galen： 　你做律師？

Ceci： 　Barrister。點呀，有樣睇㗎？

Galen： 　阿 Mi 之前個 WhatsApp 有寫。

Ceci： 　你唔覆佢？我見你睇咗但係冇覆。

Galen： 其實我麻麻地 party。

Ceci： 你未答我喎，做乜成日行嚟行去呀？

Galen： ⋯⋯諗嘢囉。

Ceci： 坐喺屋企諗唔到㗎咩？

Galen： 睇吓諗咩啦。

Ceci： 即係點呀，諗健康嘢就出街諗，諗鹹嘢就留返喺屋
企呀？

Galen： 【笑】唔係。

【稍頓】

諗開心嘢可以坐喺屋企，地方細細，諗一陣就填
滿；諗唔開心嘢就最好喺戶外，個宇宙可以包容到
好多。

Ceci： 試吓飲酒吖，醉咗邊度都咁遼闊。

【傳來 WhatsApp，Ceci 一掃，神情認真】

Sorry，覆個 message 呀。

【Ceci 打字打得很快】

Galen： 嘩，我可以想像你上 court 幾凌厲。

Ceci：　　　我喺邊度都咁凌厲。

　　　　　　【放下電話】

　　　　　　聽講你做開 banking，邊類呀？

Galen：　　Investment banking.

Ceci：　　　Investment banking!

　　　　　　【傳來 WhatsApp，Ceci 一邊打字一邊説話】

　　　　　　畀啲貼士吖，呢期有咩值得投資呀？

Galen：　　短線嘅嘢。當下。

　　　　　　千祈唔好諗得太長遠。錢帶唔到落棺材，人陪唔到你過世。

Ceci：　　　……

　　　　　　【她終於打完信息，關上靜音，放下電話】

　　　　　　咩話？

Galen：　　所以我唔鍾意帶電話出街，我唔鍾意啲人無處不在。

Ceci：　　　哈，我選擇面對恐懼──實在太多我憎嘅人無處不在。

【靜默，Ceci 把酒喝盡，又倒杯酒給自己】

講真你對我有冇 feel？——唔係話鍾意，而係，係囉，有冇 feel？因為我覺得你唔錯，但係我真係冇時間，個女仲有啲功課未做，而我要喺聽朝送佢去佢個仆街老豆之前做晒佢，如果唔係夜晚又會吉住本簿返嚟，and trust me，星期日晚做剪報係家長最悲慘嘅事，我唔知啲先生諗緊乜，可能佢哋 picture 緊一家三口睇住份報紙然後揀啲好健康嘅新聞，譬如話東九起緊個文化中心或者有清潔阿嬸救起咗條狗，但係作為一個 barrister 同單親老母，我對眼淨係見到藏毒、碎屍同大白象，仲要一個 K2 嘅細路其實同文盲冇分別。In short，我要預時間做功課，我要知道值唔值得 risk 今晚嘅時間大家喺度摸底——I mean 我有時都好 enjoy 摸底，可惜我下個禮拜有個好哽嘅 case，一個嘅妹販毒，隨時判十年八年，我想掙錢之餘都真係盡力幫吓佢，因為佢又係單親我冇辦法唔諗起自己個女。即係話，我喺教女、掙錢同良知之間仲要攝時間談戀愛嘅話呢，時間都要掌握得好好，你明嘛？

Galen： 明。

Ceci： 有興趣？

Galen： 為咗尊重你嘅時間觀念我會話：冇興趣。

Ceci： 你係真係冇興趣吖定係未 ready 咋？

【稍頓】

Galen： 我諗我永遠都唔會 ready。

【稍頓】

Ceci： Fine。

【倒酒再飲】

你老婆就好啦。唔知第時我死咗會唔會有人咁掛住我。

Galen： 慢慢搵，或者用頭先嗰段獨白徵友，可能 work。

Ceci： I take it as a compliment.

Galen： Of course it's a compliment。我唔知仲有人會擺良知喺個 schedule。

Ceci： 話咗唔玩唔好講啲咁體貼嘅說話吓，唔係我飲醉酒擒你㗎。

Galen： 【笑】你同阿 Mi 真係一齊大㗎？

Ceci： 有時朋友同夫妻一樣，係一凹一凸、互補不足嘅，

我同我前夫唔 work 可能就係因為我哋太似⋯⋯你
太太呢？佢又係點㗎？

Galen： 佢呀。都開朗⋯⋯

【良久】

Ceci： 仲有呢？

Galen： 唔識講。

Ceci： 又會咁嘅。我咁憎我個前夫都可以講足三日三夜，
愛一個人唔係可以講到更多㗎咩？⋯⋯有時我會
諗，如果我前夫一早死咗就好喇，如果佢一早死咗
我就唔使咁憎佢。

Galen： 信我吖，你會寧願你憎佢。

Ceci： Let's agree to disagree. 你有界老公出賣嘅經驗我
有死老婆嘅經驗。

【Malena 鬼鬼祟祟】

Malena： ⋯⋯Sorry 呀我唔會阻你好耐咋，啲小朋友話想食
條腸——

Ceci： 嚟啦，auntie 燒界佢，auntie 今日有市發。

【Terry 也跳出來】

Terry： 係？……好少可㗎！

Ceci： 遇到對手喇，佢令我啟動「自動收皮系統」。

Galen： 但係總算認識咗對方，原來佢好羨慕我死咗太太。

Ceci： Ok 喎你個鄰居夠幽默喎。

Malena： ……既然有兒童不宜嘢，不如放啲細路落嚟咯——

Ceci： No！零細路唔該，等陣返去仲要同 Natalie 做功課，你畀我吅多一陣。

Terry： 飲到咁大你點做功課呀！

Ceci： 你咪理，上次我幫佢做嗰個家居模型攞咗去展覽！／

Malena： 你做咩唔叫我幫手呀？／

Ceci： 我話你知，其實我個人係好全面㗎，如果我要做好一件事，無論邊瓣都難唔到我嘅——【指着 Galen，明顯已大醉】You marked my first failure. ／

Galen： 企穩企穩。／

Terry： 咁掂即係唔使我出手啦，仲諗住問你有冇帶功課喺身等 Uncle Terry 可以幫吓佢嚇——

Ceci： 係咪先係咪先！／

Terry： 依家唔使啦媽媽你 manage 得咁好！／

Ceci： No no no！Uncle Terry 先係最好！我有睇報紙㗎 我好無知㗎你幫佢做剪報啦！

【Ceci 衝過去親熱地拉住 Terry】

Terry： 你個八婆一有求於我就扮低 B！

Ceci： 點止呀！要我敬拜你都得——

【Ceci 突然高歌唱《Hallelujah》】

Well I've heard there was a secret chord

That David played and it pleased the Lord

But you don't really care for music, do you？...

Terry： 死喇佢好醉呀，你一定係傷透佢嘅心喇⋯⋯／

Malena： Ceci 以前喺校際音樂比賽成日攞獎㗎！／

Ceci： 【唱】

Well it goes like this:

The fourth, the fifth, the minor fall and the major lift

The baffled king composing Hallelujah...

Terry： 嘩，我淨係幫你做功課咋，你兩母女唔好借啲意喺度過夜呀⋯⋯

【Terry 被 Ceci 拉着跳舞，Malena 向陽台叫 Susan 帶小孩下來】

Ceci： 【陶醉在自己的愉快裏】

Hallelujah

Hallelujah

Hallelujah

Hallelujah...

【這時 Darren 與菲傭姐姐回來】

Darren： What are you guys doing？

Malena： Darren！我哋開緊 party，你一唔一齊 BBQ 呀？

Galen： Darren 我哋差唔多要返上去喇──

Darren： Can I have some chicken wings？

【說罷已經自己走到火爐旁找東西吃】

【Galen 無奈地看着 Malena，Malena 笑了】

【這時兩個小孩和另一個姐姐也下樓了，《Hallelujah》

音樂漸入，歌聲和笑聲繼續，整條何文田街突然變
得鬧哄哄的】

第四場

【17 號天台。

【燈亮，Malena 一邊晾衣物一邊與倚着矮牆的 Galen 在爭論某事，二人似乎稔熟了】

Malena： ⋯⋯實係金老太，一定係佢報警，佢嗰晚巡咗四、五次！╱

Galen： 你諗多咗喇，金老太平時都係咁巡上巡落㗎。╱

Malena： 咪就係囉，周圍巡然後搵嘢投訴，佢成日走嚟撳我門鐘㗎，一陣問我有冇瓦好垃圾桶一陣叫我將客人啲鞋擺返好，最離譜係有次問我有冇考慮油過度閘，因為唔係好襯幢大廈喎！

Galen： 你要 stop 佢㗎，好似有次佢走上嚟叫我唔好擺咁多嘢上天台。

Malena： 因為？

Galen： 佢話幢樓舊驚天台承托唔住嗰。我話如果啲花真係責冧個天花穿入你間屋嘅話你放心，我出錢幫你裝修。之後佢就冇再煩我喇。

Malena：	唔怪得之啦，佢有次同我講你嘅氣場好得人驚。
Galen：	【笑】佢咁講我好安樂……信我啦，係對面個肥經紀報警㗎。
Malena：	警察嚟嗰陣佢都唔喺度！
Galen：	冇人會報完警企喺度等你發現佢報串㗎，係佢報警哩。
Malena：	動機呢？我哋都冇嘈到佢，間地產舖同我哋隔住成條街。
Galen：	玩嘢囉、嬲囉，嬲我哋唔侵佢玩——嗰晚佢頁咗過嚟幾次㗎喇，介紹個新樓盤，冇人騷佢呀，你老公請對面個看更食扒都唔肯燒粒棉花糖畀佢呀。
Malena：	棉花糖？
Galen：	呀你帶咗啲細路上樓沖涼所以見唔到——個肥佬走埋嚟猛話自己未食飯，又話 BBQ 最好食係燒棉花糖，你老公響佢面前燒一層、摵一層，食得幾滋味，死都唔肯請佢食。／
Malena：	唔係嘛……／
Galen：	Ceci 仲離譜。／
Malena：	咩呀？／

Galen： Ceci 話，你鍾意食棉花糖呀？一掉，然後擰轉頭望
住佢話：你都唔係好鍾意食棉花糖啫，我隻 Yellow
一掉佢鍾意食嘅嘢出去就可以使走佢——

Malena： 呀！／

Galen： 佢哋嗰晚真係好醉。／

Malena： 咁真係好醉……／

Galen： 好彩警察到之前 Ceci 冧咗，唔係有排搞……

Malena： Ceci 唔係成日都係咁㗎，佢鍾意飲酒但係好少飲得
咁狼——

Galen： 唔係咁晾㗎——

【Galen 站到 Malena 身旁】

咁曬個袋先乾㗎嘛。

【Galen 把 Malena 夾好的褲翻出來晾】

係呢 Ceci 嗰晚冇嘢吖嘛？

Malena： 我都係後尾至知，佢前夫阿 Joe 訂咗婚，同當初嗰
個第三者。

Galen： 唔怪得之啦。

Malena： 其實佢哋分開幾年，Ceci 對阿 Joe 冇嘢㗎喇，但係聽到佢再婚仲要同以前個情敵，個心點都會唔舒服。佢哋拗緊幾時話畀 Natalie 知，阿 Joe 想即刻講，Ceci 就想 hold 多陣，畀時間佢 prepare 個女先。

Galen： 都啱嘅⋯⋯咁依家解決咗未？

Malena： 佢哋分別同 Natalie 都講咗，然後再搵個專家同佢傾——Ceci 好緊張個女㗎，由佢決定離婚就搵咗個 counselor 跟住 Natalie。

Galen： Counselor?

Malena： 驚佢唔開心冇人講㗎。

Galen： 佢個女冇咩吖。

Malena： 小朋友未必識表達自己，運動會見到同學仔父母都嚟齊，父親節做手工又未必即刻畀到爸爸，就算佢理解自己家庭係唔完整，都可能⋯⋯

【稍頓】

不過每個小朋友嘅個性都唔同嘅。

Galen： 你覺得 Darren 係咪一個開心嘅細路呀？

Malena： ⋯⋯

Galen： 多謝你，好耐冇見佢玩得咁開心，仲有你啲曲奇，
我知你成日救濟佢，嘿。

Malena： 其實 Darren 都係一個好簡單嘅細路——

Galen： 可能我都應該搵個 counselor 同佢傾吓。

Malena： 我諗首先係「你」要同佢傾吓。

Galen： 係咪 Darren 同你講咗啲乜？

Malena： 我哋間唔中都有傾兩句，有次佢問我 Daddy 點解
成日上天台。我諗 Darren 知你唔開心、知你想自
己一個靜吓……不過佢得九歲，好難理解你點解寧
願留喺天台都唔喺屋企陪佢，佢會以為你唔想見
佢。

Galen： 所以我成日諗，如果走嗰個係我可能好啲，我太太
一定 handle 得好啲。

Malena： 其實你有冇同 Darren 傾過媽咪過身嘅事？

Galen： 傾咩？都過咗成年，而且佢成個過程都喺度，我都
冇乜嘢可以補充。

Malena： ……唔係話要補充啲咩嘅……可能係……關心吓
佢？問吓佢呢排仲有冇掛住媽咪呀——

Galen： 我講唔到呢啲嘢。

【看着眼前這個平靜小區和在這裏生活的人們】

有時我企喺度望住條街，啲人返工、放工、walk
狗、買餸；住喺對面嗰啲人，有幾家睇得特別清
楚，開燈、熄燈、食飯、玩手機，我喺度諗，點解
啲人可以咁正常？我以前係咪咁嘅呢？好似嗰日你
老公講樓市、Ceci 講紅酒，我覺得呢啲嘢我曾經都
好熟悉，但係依家好似離我好遠咁，所有嘢，包括
Darren，都好似唔關我事咁。

Malena： 或者再畀啲時間自己，慢慢嚟吖。

Galen： 我唔知仲可以點慢。我用咗兩個月先通知佢啲朋
友，半年先的得起心肝去佢學校執返啲嘢……我以
前成日笑我太太有拖延症，啲信擺喺度成個禮拜先
寄，啲文件拖到就嚟過期先去搞，每次話佢佢就會
話，啲嘢唔重要，唔重要嘅嘢就要放慢做。佢啱，
去到關鍵嘅時候你就會發現，人生真正急嘅嘢其實
好少，人生真正重要嘅嘢其實好少。

Malena： 但係 Galen，Darren 係重要㗎。

Galen： Darren 重要，佢唔重要我就唔會辭咗份工喺屋企陪
佢，我已經冇咗人生最重要嘅人，我唔想錯過同
Darren 一齊嘅時間。

【稍頓】

但係我唔識點做。我一個人做唔㗎。我見唔到 Darren 我會覺得內疚，但係見到佢我會忟……有時我仲會嬲，嬲佢曾經阻住我哋兩個，我諗返起我同阿敏兩個人嘅日子，我會想像如果冇 Darren，我同阿敏會多幾多時間？我哋可以一齊去好多地方，我哋可以做好多自己鍾意嘅嘢……依家諗返轉頭我覺得好無謂，我覺得我同阿敏一齊嘅時間就喺忙忙亂亂之間消失，而且永遠都追唔返。

Malena：　你太太唔會咁諗。

【Galen 這才察覺到 Malena 的異樣】

阿敏一定唔會咁諗……佢咁愛你、咁愛 Darren，佢一定係用盡全力去愛你哋兩個！佢一定唔會放棄你哋任何一個！你點可以話一家人一齊嘅時間係無謂？你點可以覺得 Darren 阻住你哋？你竟然寧願冇 Darren，阿敏聽到一定會好傷心……

Galen：　我唔係話寧願冇 Darren，我只不過——

Malena：　佢一定好開心 Darren 喺佢生命裏面出現，無論幾辛苦，佢一定好開心有一個咁似你嘅人仔出現喺呢個世界上面，我知㗎，因為我睇佢佈置嘅屋企，佢揀嘅顏色、佢用嘅擺設，所有嘢都好有心思，每一個角落都係愛——呢個花園，呢張……三座位轆鞦

……我一見到就心噏，佢揀嘅時候一定係想像你哋一家三口坐喺上面……佢一定好唔捨得走……但係冇辦法呀 Galen，佢真係要走先，而喺呢個不幸裏面唯一值得佢安慰嘅係佢知道你有 Darren、Darren 有你……佢一定放心好多……我知㗎……

Galen： 冇紙巾呀我落去攞畀你吖……

Malena： 唔使。

【Malena 隨手拿了隻襪子擤鼻子】

Galen： 襪嚟㗎喎。

Malena： 唔緊要，再洗過之嘛……【看清楚襪子】橫掂係我老公嘅。

Galen： 好彩我哋啲衫冇攞上天台晾。

【Malena 破涕為笑】

Malena： 對唔住呀我激動咗啲……

Galen： Ok 㗎。

Malena： 我知我冇資格代你太太講嘢但係我真係忍咗好耐……

Galen： 幾好吖，好似去咗問米。

Malena： 大吉利是。

Galen：　可唔可以順便幫我問吓佢收埋我部航拍機去邊？用
　　　　咗幾次咋。仲有我最鍾意嗰條牛仔褲，搵嚟搵去搵
　　　　唔返。

Malena：　所以男人要幫女人執屋，唔係個女人一唔喺度就乜
　　　　都搵唔到。

Galen：　我應該一早請工人就真，咁個老婆死咗都可以問工
　　　　人。

Malena：　乜 Rosanna 唔係跟咗你好耐嚟咩？

Galen：　【搖頭】我太太病先開始請，我哋以前同你哋一樣
　　　　冇姐姐，阿敏唔想 Darren 細細個就使工人，所以
　　　　幾辛苦都堅持自己湊⋯⋯你都睇住自己，唔好捱
　　　　壞。

Malena：　點同呢，你太太有份正職，我淨係留喺屋企之嘛⋯⋯
　　　　雖然，有時我真係覺得做家庭主婦辛苦過返工。

Galen：　Ceci 話你以前做設計，你就係為晒晒 quit 咗份工呀？

Malena：　都冇乜話 quit 唔 quit 嘅，我一直都係 freelance，冇
　　　　接 job 咪停咗囉⋯⋯其實我條路都有啲奇怪，由
　　　　fine arts 轉去讀 set design，set design 個 degree 又唔
　　　　喺香港讀，唔識人，所以返到嚟咩都做，window
　　　　display 又做、installation 又做，都幾好玩㗎，不過

成日畀人搵笨⋯⋯後尾有咗晞晞，Terry 咪叫我唔好再接囉。

Galen： 我太太一定好羨慕你。佢讀 education 出身，一直都想讀 arts，本來諗住等 Darren 大啲搬返 London，到時佢再報 arts，不過係啦。

Malena： ⋯⋯真係慘，想讀嘅人有得讀，讀咗嘅人又用唔着。

【Galen 看着 Malena】

不過冇嚱嘅，書呢啲嘢讀咗就係自己嘅，生活就是藝術，我都有將啲 talent 用喺家務上呀、晞晞啲勞作呀⋯⋯

Galen： 你好唔好意思呀⋯⋯

Malena： Okok⋯⋯

Galen： 喺我嗰位壯志未酬嘅太太面前⋯⋯

Malena： 係係係⋯⋯

Galen： 唔好嘥時間啦阿 Mi。做啲自己鍾意做嘅嘢。

【Malena 聆聽 Galen 的遺憾】

如果畀我再嚟過，我一定會叫佢放低我哋、放低所有嘢，好好咁追自己嘅夢。而且我一定會 make

sure 佢做得到。

【Galen 和 Malena 就這樣靜靜地看着眼前的街道，
良久】

第五場

【中環某高級餐廳】

Terry： 做乜今日咁好約我 happy hour 呀？

Ceci： 你話喫嘛，有時都要 social 吓喫嘛。

Terry： 講呢啲？你幾耐冇接我間 firm 啲嘢呀？對上嗰單已經係 CCL，半年前呀小姐，你同我講 social？

Ceci： 飲住傾飲住傾……我個 friend 呢排點呀？

Terry： 你唔知咩？樓上個 Galen 介紹咗單 freelance 畀佢做吖嘛。

Ceci： 聽過吓啦，幫間 office 做 artwork merchandise 吖嘛。

Terry： 唔係普通 office 嚟喫，永榮三太子間新公司，都話識人好過識字，阿 Mi 出嚟做咁耐嘢第一次收 6 位數字嘅人工。

Ceci： 唔怪得之你畀佢接啦。

Terry： 咁你又唔好講到我咁衰，如果佢真係好鍾意嘅冇錢我都畀佢做喫，我係唔鍾意佢畀人蝦啫。

Ceci： Ya.

Terry： 同埋大前提係唔可以影響晒晒考小學囉，你知你個 friend 幾懶做呢啲嘢㗎啦，我買咗本 2019 小學攻略 佢揭都未揭過——

Ceci： Terry、Terry 唔好再講喇，呢啲嘢唔應該出自你把口㗎，自從升咗做 partner 之後其實你型咗好多⋯⋯

Terry： 做咩突然之間咁好口呀。

Ceci： 真㗎，咩小學呀、攻略呀，係我呢啲無知婦孺講㗎，唔應該出自你呢種，着住 Tom Ford、飲住 Burgundy 嘅男人。

Terry： 識嘢吓⋯⋯乜我真係型咗咩？

Ceci： 係、係！我覺得你直情高咗喺呀——

Terry： 唔好講咁多廢話，你約我出嚟做乜呀？

Ceci： 我聽阿 Mi 講你哋一家三口要去個 birthday party。

Terry： 係呀，就呢個星期日之嘛，喂你知唔知依家連學校 都可以包嚟開生日會呀？真係咩都可以賣錢，我個 friend 就係包咗佢個仔讀緊嗰間 learning center——

Ceci： 唔好去。

【稍頓】

Terry： 做乜呀？點解唔好去呀？

Ceci： 唔好去。

【稍頓】

Terry： 我應承咗人喎……你係咪嗰日有嘢要阿 Mi 幫手呀？一係我到時——

Ceci： 唔好去。

Terry： 喂你唔可以淨係一味叫我唔好去先得㗎，你要話界我聽做乜我唔可以去先？唔通我去個生日 party 都要問過你——

Ceci： 咁你自己去。唔好帶阿 Mi 去，就算你堅持要帶晒晒都唔好帶阿 Mi 去。

Terry： 你做咩呀？係咪又飲大咗呀你？黐線㗎，無啦啦叫人唔好去生日會……

【Ceci 等待】

Sheila 個仔呀，Sheila 你都識㗎，我公司個 Sheila 呀，大家同一間公司，又係 partner，人哋個仔生日請埋我哋全家，公司好多同事都會去，就算為咗 social 我都應該去啦……

【Ceci 等待】

嘮我唔會同你玩呢啲遊戲㗎 Ceci，有咩你就自己講，你唔講嘅話我哋可以就咁坐喺度鬥望，生日會呢，我就一定去㗎喇。

Ceci： 唔好畀阿 Mi 同佢接觸，唔好畀阿 Mi 認識呢個人。可能你會覺得一大班人見面無傷大雅甚至乎咁樣見一見可以掩飾你哋之間嘅關係，但係唔好，唔好畀阿 Mi 喺咁無知嘅情況下面對傷害佢嘅人，唔好畀佢第時有機會諗返起呢啲 moments 然後嬲，嬲自己點解冇發現任何蛛絲馬跡、嬲自己點解曾經同搞自己老公嘅女人嘻嘻哈哈。唔好畀佢聽到呢個女人嘅名、唔好整色整水聲東擊西，咁佢第時就唔會發晒癲咁 loop 返你提過嘅會議同埋 business trip 然後估你究竟有邊次真係出去做嘢有邊次其實係去咗扑嘢。我今日唔係以朋友嘅身份同你講呢番說話，我係以過來人嘅身份講。

【良久，Terry 想説些甚麼，但最後卻把話吞回去】

記住我唔係同你講緊道德，我同你講緊點善後。

Terry： ……Ceci 我發誓，結婚之後我真係——

Ceci： 我都話你唔使同我講呢啲嘢——

Terry： 咁你想我講咩呀？依家我老婆個 best friend 走嚟話我知佢知道我出面啲嘢，我係咪連點 take plea 都要你話事呀？

Ceci： 你搞錯喇 Terry，冇人要你認罪，我話之你同公司個清潔阿嬸都搞過，我只係關心阿 Mi！

Terry： Fine！Fine！Fine！咁你唔好同阿 Mi 講！唔該！我唔會去個生日會，我唔畀阿 Mi 有機會見到 Sheila ── actually 我會即刻斷咗佢，真㗎，我唔會留戀㗎，Sheila 都冇嘢㗎。

Ceci： 你肯定？

Terry： 肯定！

Ceci： 我係話你肯定 Sheila 都係咁諗？

Terry： 梗係！我哋有晒共識㗎喇。

Ceci： Sheila 申請緊離婚呀你知唔知呀？

Terry： ……

Ceci： 我都估你唔知。

【稍頓】

Terry： 佢哋耍花槍咋？……嗰真都唔關我事，Sheila 同佢

老公不嬲都有啲唔妥⋯⋯喂,你唔係以為我哋諗住各自離婚然後喺埋一齊嘛?唔會啦,我唔會同阿Mi離婚㗎,我同阿Mi好好㗎,我同Sheila就真係⋯⋯衰啲講句,就手㗎咋——佢做主動㗎,幾個月之嘛,我點會為咗佢同阿Mi⋯⋯

【Terry開始有點擔憂】

Ceci: 佢搵我chamber啲人搞離婚,講真我唔知係咪特登,佢好高調。

Terry: 關於佢離婚?

Ceci: 關於佢同你。

Terry: Shit!

Ceci: Ya.

Terry: ⋯⋯

Ceci: 我諗佢單方面做咗啲決定。

Terry: Fuck...

Ceci: Well 你應該開心囉因為你比你想像中更charm ——

Terry: Ceci 我知我喺你心目中唔係咩好人,但係你信我吖,我從來冇諗過破壞人哋家庭幸福,而我係好尊

重阿 Mi 㗎。我一直都有 make sure 對方知道 what happened in the office should stay in the office，我有 make sure 對方知道，我同阿 Mi 係不可動搖㗎。如果我知道有任何人企圖傷害我嘅婚姻、傷害阿 Mi，如果我知道，我係會二話不說、頭也不回咁同佢反面㗎。

Ceci： 　我知，Terry，我知。但係有啲人係唔怕反面，有啲人一開始就預咗同你同歸於盡。

【Terry 第一次覺得自己身陷險境】

【天台，Galen 在講電話】

Galen： 　喂 Ricky！我個鄰居 Malena 咪出緊中環見你嘅？佢漏咗個電話喺天台，應該係晾衫嗰陣漏低嘅……係囉咁大懵，耐冇見工可能緊張得滯，你哋係咪約咗喺 office 呀？……餐廳？佢捧住個模型去餐廳呀？

【Malena 托着模型趕着路】

一陣佢到咗你畀個電話我吖……唔係，我驚你哋 miss 咗對方啫，同埋你知啦，現代人冇帶手機出街好 lost 㗎嘛……唔係，佢好好，之前 Steve 都搵過佢幫手……係呀，永榮個 Steve……總之你見咗先啦，再講。

【Galen 掛上電話，看着另一隻手的另一個電話】

【中環餐廳，Terry 多喝了兩杯，但沒有醉】

Terry： 你覺得 Sheila 想阿 Mi 知道。

Ceci： 好明顯啦，特登上我 chamber「揗揗揚揚」，慌死我唔知你兩個有路咁……我冇爆畀阿 Mi 知，佢一定好失望。

Terry： 我一陣返去就同佢講清楚，我會叫佢慳啲，就算最後阿 Mi 知道咗、就算阿 Mi 要同我離婚，我同 Sheila 都冇可能。

Ceci： 你可以咁講，但係你阻止唔到人哋幻想，幻想你畀老婆踢出街就無家可歸、無家可歸佢就可以收留你……而男人都係軟弱嘅，只要有張雙人床同一對波——

Terry： 唔會呀，如果你係想試探我嘅話，我可以向你發誓——

Ceci： 呀唔好話我唔提你，記住戴套……

Terry： Ceci……

Ceci： 唔好令件事更複雜，我有個 friend 就係因為搞大咗個小三——

Terry： 夠喇 Ceci！我唔鍾意咁，你要鬧我就鬧我、你要幫我就幫我，唔好一路幫我一路串我。

Ceci： 對唔住我忍唔住。

【稍頓】

你知啦，潛意識係有人畀把刀我我就會捅死晒所有嘅姦夫。

Terry： 呢個就係你嘅問題。你嘅問題就係你根本係一個嚟斬姦夫嘅過來人，而唔係嚟幫我嘅朋友。

Ceci： 我唔當你朋友一早走去報串啦，坐喺度做咩？

Terry： 折磨我囉！你一坐低就折磨我！

Ceci： 你依家自己瀨咗嘢仲嚟怪我呀？／

Terry： ……咩靚仔咗高咗，然後就話畀我知你捉到我痛腳，又話唔講道德，其實由頭到尾都喺度 moral judge 我……／

Ceci： 喂唔講道德我都可以有立場係嘛？你自己淆底唔好搵我發洩！／

Terry： ……梗係啦，阿 Joe 唔聽你講吖嘛，你咪要我聽囉，阿 Joe 對你唔住你吖嘛，你就要將佢嗰刀都劈埋落我度……／

Ceci：　關阿 Joe 咩事呀！你做乜拉埋佢嚟講呀？／

Terry：　係你自己講先㗎，你話要斬死所有姦夫吖嘛——／

Ceci：　講笑呀幽默呀你識唔識呀——／

Terry：　唔好笑囉！唔幽默呀！你唔好成日喺度自作聰明，係男人都怕咗你！

【稍頓】

Ceci：　邊個講㗎？阿 Joe 講㗎？你去勸佢唔好離婚嗰陣收咗好多料呀？佢有冇話個老婆聰明得滯個老公會扯唔到旗㗎？你知唔知佢要對住啲低 B 女人先起到頭？

Terry：　你睇吓你把口！

Ceci：　佢拋妻棄女我仲要為我嘅智商內疚呀？

Terry：　呢個係你嘅睇法。

Ceci：　咁不如講吓你嘅睇法。你覺得我好抵死係嘛？你覺得我呢種女人鋒芒太露、離婚都係自己攞嚟嘅？我唔夠溫柔、唔識畀面個老公、擺得太多 attention 喺個女度呀？講吖。

Terry：　明明講緊我嗰筆做咩講咗去你嗰度啫……

Ceci：　阿 Joe 同我離婚你好戥佢開心係嘛？覺得佢甩難係嘛？有嘢喎我知你哋 friend 喎，我同佢分開唔代表你哋唔可以做朋友，你兩個都咁需要自尊，行埋一定係咁數我啦，其實當年你係咪有份勸佢同我離婚㗎？

Terry：　冇呀 Ceci！冇呀！我由頭到尾都企喺你嗰邊，由始至終我都係幫你㗎！但係 Ceci 你爭唔落呀你知唔知呀？你唔識見好就收、你係要 chur 到人埋牆角！Ok，fine，離咗婚，咪從頭嚟過囉，但係你冇 learn 到嘢呀 Ceci，你只係越嚟越 OC！越嚟越難頂——你成日話要活得比佢好吖嘛，人哋搵到真愛喇、就嚟再做老襯喇，你呢？仲係咁咄咄迫人，唔好話阿 Joe，方圓五百里嘅人都覺得窒息——

【Ceci 霍地站起就走，Terry 趕緊拉着她】

Sorry sorry...

Ceci：　我要講嘅嘢已經講完。

【Terry 知道她傷得很深，幾乎是環抱着她來安慰】

Terry：　我錯，你嚟幫我我唔應該咁對你。

Ceci：　我唔會改㗎你知唔知點解？阿 Mi 夠好啦你咪又係咁。

Terry： 阿 Mi 冇問題，係我嘅錯，你都冇問題，我一時淆底喺度亂講嘢，你可唔可以原諒我呀 Ceci？你可唔可以原諒我？

Ceci： 可以。但係若果你去阿 Joe 同個八婆嘅婚禮我就即刻同你絕交。

Terry： 黐線我點會去啫？

Ceci： 係咩，我見你 Facebook 成日 like 佢哋啲相喎。

Terry： 我返去即刻 unfriend 佢。

【靜默】

Ceci： 唔該你吖，擺平單嘢，唔好畀阿 Mi 知道。阿 Mi 唔同我，阿 Mi 會死㗎。

Terry： 我知，我依家都好驚。

Ceci： 今次我當唔知，下次我一定話畀阿 Mi 聽。你唔好再要我對我個好朋友講大話。

Terry： 再犯不得好死。

【Terry 放開 Ceci】

仲有一件事，我知我哋話咗唔再提起不過……阿 Mi 有晚問起我哋細個食宵夜嗰單嘢。

Ceci：　　唔係嘛。

Terry：　　你哋上次 hall 聚其實講過啲乜㗎。

Ceci：　　冇呀真係冇呀，Priscilla 囉，無端端講起你啲風流史然後燒到我嗰疊。

Terry：　　你使唔使同佢傾吓呀？

Ceci：　　傾咩啊，咸豐年前嘅嘢，嗰陣你哋又未一齊，以前嘅嘢阿 Mi load 多一陣就會放棄㗎啦，你搞掂眼前呢壇先啦。

Terry：　　Ok，話咗唔講一世唔講呀。

【天台，Galen 見 Malena 又沒有把褲子翻出來曬，便把它從夾子拿下來翻，剛翻了一隻褲管，電話便來了】

Galen：　　Ricky？你到咗餐廳喇？⋯⋯我都冇佢嘅相喎——唔緊要，佢唔難認㗎，頭髮長長眼大大，笑起嚟都幾甜，行入嚟你應該 spot 到佢，佢成日撞嚟撞去，同其他人嘅節奏好唔同⋯⋯

【Malena 急忙上場，仍然捧着模型組合，Galen 就像見到她一樣】

Ricky 你可唔可以賣個人情畀我呀？我想你一陣

界多少少耐性……Malena 唔係一個好 sharp 嘅 interviewee，點講呢，佢有啲論盡，有時唔夠自信，我想你畀時間佢 warm up、唔好打斷佢，因為若果個氣氛啱、佢狀態好嘅時候，你會發現佢其實係一個好 interesting 嘅人。佢有內涵、有自己嘅堅持，佢仲有啲特質，譬如話無私、譬如話善良，佢令我諗起英國 boarding school 嘅冬天，你記唔記得？嗰種黑麻麻、落雨絲濕凍到抽筋嘅日子，突然有兩日好天，我哋就成班友仔衝落草地踢波……唔知點解我會講到呢度，係囉，Malena 令我諗起嗰啲日子。

【到達餐廳的 Malena 看到了 Terry 和 Ceci，本來想上前打招呼，但她突然感到有點奇怪，愣在原地】

Anyway Ricky 我知你第一年接手 Uncle 個籌款晚會，一定好大壓力，但係你信我，你需要嘅唔係一個出名嘅 designer，而係一個有同理心嘅 artist，我覺得阿 Mi 會幫到你……我希望喺有限嘅時間裏面你會睇到，Malena 其實係一個好特別嘅人……

【舞台深處飄來一隻小小的航拍機，繞過情深緣淺的 Galen、繞過精明度日的 Terry 和 Ceci、繞過如夢初醒的 Malena，飄向觀眾席，俯瞰每天為愛營營役役的世人】

——第一幕完——

第六場

【投映片段：Galen 獨自在天台的背影、Galen 獨自散步的畫面，這些片段都是零散而從遠處偷拍的。畫面漸漸多了 Malena，二人在天台聊天的美好時光。最後俯瞰角度，只見二人盛裝從何文田街 17 號離開，Galen 因為感覺到「那雙眼睛」而回頭，所以鏡頭也就晃了一晃而轉漆黑。燈亮。

【Galen 和 Malena 晚會後走回何文田街的路上】

Galen： 你真係諗住喺尖沙咀行返何文田街呀？

Malena： 㗎啦，當慶祝我做完個 project 啦。

Galen： 我好行得㗎，係你着住高踭鞋咋。

Malena： 着住高踭鞋打側手翻都仲得呀，我以前體操隊㗎。

Galen： 關咩事呀？你係咪飲醉呀？⋯⋯抵你開心嘅，今晚個 charity ball 搞得好好，Ricky 冇請錯人。

Malena： 我都開心識到佢，佢好好人畀好多創作空間我⋯⋯你知唔知 Ricky 成日提起你㗎，佢成日都講你哋以前喺 boarding school 啲嘢。

Galen： 死仔。

Malena： ……6 號枴成班都係你哋英國啲舊同學呀？

Galen： 係呀，有幾個特登飛返嚟㗎，佢哋知 Uncle 病咗，都嚟撐 Ricky。

Malena： 好難想像呀，你哋呢班人八歲就離開自己父母。

Galen： 係㗎……一見到佢哋又諗返起當年喺舊啟德，我哋一隻二隻排住隊跟個靚空姐上機，以為去遊埠，去到先知畀人賣豬仔。

Malena： 想唔想睇豬仔呀？

【Malena 拿出她的手機】

登登……

Galen： 點解你有呢張相㗎？

Malena： 尋晚喺會場 set up 嗰陣，Ricky 特登攞你細個啲相過嚟畀我睇，我影低幾張諗住第日勒索你！

【Malena 掃了幾下之後交給 Galen】

Galen： 黐線㗎呢張都畀你睇！

Malena： 排骨之嘛，喺豬肉檔見唔少，我係冇諗過你細個咁奀啫。

Galen：　咪啱囉，Ricky 細個咁肥，奀仔通常同肥仔做朋友⋯⋯等我 delete 咗佢先——

Malena：　喂——

【他們只是作狀拉扯，手機仍在 Galen 手上】

Galen：　不過 Ricky 係個善良的肥仔，佢着住校服個樣圓碌碌真係好得意⋯⋯你知唔知點解我同 Ricky 咁 friend 呀？初初去英國個個細路喊到劏豬咁，但係慢慢啲同學就陸續收聲，得返我同佢，仲係好傷心、好掛住屋企，咁點呢？好唔型㗎嘛，於是乎我哋就約埋一齊去後樓梯喊。一人坐一級，喊到身水身汗，後樓梯焗吖嘛⋯⋯我覺得成世人嘅眼淚喺 boarding school 嗰幾年已經流乾⋯⋯八歲識佢，今日見證佢成為家族生意接班人⋯⋯

Malena：　如果知道相處嘅時間咁短，唔知 Uncle 當年仲會唔會送走 Ricky 呢⋯⋯

Galen：　Ricky 嗰陣喊到要去校長室打 IDD，Uncle 為咗要佢死心，成日冚佢線。

Malena：　我第日一定唔會送個仔去讀 boarding school。

Galen：　【笑】又唔係真係咁差⋯⋯你唔覺得我哋好獨立，好識照顧自己咩？

Malena： 唔覺得。

Galen： 好正㗎，朝朝早企喺床邊等 house master 嚟巡房，好似軍訓咁，啲被摺得唔好會畀人掃落床再摺過，一定唔會變港孩㗎。

Malena： 唔使喇唔該。

Galen： 喺 canteen 排隊攞嘢食至精彩，個 chef 求其揸一篤薯蓉然後拉起一嘢撻落你隻碟度，我直情覺得自己係監躉。

Malena： 我係唔會送晞晞去坐監㗎！

Galen： 【笑】……啲阿媽都係咁，你知唔知我太太臨死要我應承唔送個仔去 boarding school，係發毒誓嗰隻㗎，佢話 boarding school 出嚟啲人都怪怪地嗰，佢唔想 Darren 變成咁。

Malena： 我同意。

Galen： 你同意咩啫，你識幾個 boarding school 出嚟嘅人呀？

Malena： 淨係睇你同 Ricky 都夠啦……

【Galen 笑，二人邊走邊遠】

喂唔好扮嘢呀吓，畀返個手提電話嚟呀……

【燈光轉變，酒吧，Terry 獨自坐着飲悶酒，Ceci 風騷上】

Ceci： 咩料呀……阿 Terry 哥……

【Terry 沒有回應，Ceci 忍不住笑】

你係咪 short 咗呀？ Galen 同阿 Mi 點會有嘢呀？

Terry： 笑吖，笑飽佢。

Ceci： 咁係吖嘛，人哋出去做嘢之嘛，咁你都呷醋！

Terry： 做嘢？做嘢要打扮到咁花枝招展？似求偶多啲囉！你冇見到你個 friend 今晚個樣咋真係──諗起都火滾！

【Ceci 只顧笑】

仲有條頂樓男，佢唔係抑鬱㗎咩？今晚執得好四正喎，我聞到佢搽埋古龍水喎！咁算點？選擇性抑鬱呀？

Ceci： 咁份工係佢介紹，個 charity ball 係佢個 friend 搞──

Terry： 如果淨係個 ball 我梗係唔會嬲啦，問題係……你個 friend 呢排都好古怪，成日我一返到嚟佢就借啲意出咗去──你知我有幾可早返？佢唔係出去買嘢就係阿媽病要過去睇佢，總之一有人睇住個仔佢就溜

出去！仲有——晾衫晾超耐！呢個就係重點，有乜
理由一個正常人晾衫會晾咁耐吖？幫成幢樓嘅人晾
晒都唔使晾咁耐啦，你話佢喺上面搞咩吖？

Ceci： 可以搞咩吖？Terry 不如你話我知，喺天台搞得啲
咩？……我話你呀，一時唔偷食就話人偷食。

Terry： ……

Ceci： 不過都算乖，起碼你係 call 我而唔係 call Sheila。

Terry： 仲敢咩，你都唔知搞咗幾耐，仲要一齊做嘢，你講
得啱，喺邊度食唔好喺邊度屙——錯，喺邊度都唔
應該食，淨係返屋企食，即使我嗰個係地獄廚神，
即使佢唔得閒餵飼我。

Ceci： 【笑】我知你點解咁 paranoid！餓呀！谷精上腦呀！

Terry： 你黐線啦……有冇搵佢呀？

Ceci： Sheila?

Terry： 我老婆呀！

Ceci： 有！今晚冇，但係之前我哋久不久都有 text。

Terry： 佢有冇講啲乜？

Ceci： 冇呀佢呢排都好少覆——

Terry： 你睇你睇——

Ceci： 咁佢忙吖嘛！好心你啦，你老婆咁鍾意做 design，為咗你嗰啲死人偏執，咩細路仔唔應該跟姐姐，佢都放低咗好耐啦，依家難得有人畀佢一展所長，你放過佢啦。

Terry： 我都想個老婆開心，但係見到佢同個麻甩佬出雙入對問兩句係咪好正常呀？佢頭先唔想應我咁喝，咩態度吖你話？

Ceci： 香港人，放輕鬆，社會已經好多嘢煩，呢啲咁嘅綠帽就唔好自己幻想出嚟。你都識話想阿 Mi 開心啦，佢真係醒神咗㗎，上次做完永榮單 job 佢請我食 lunch，嗰種滿足感，係由心散發出嚟㗎，你畀佢 enjoy 吓啦。

Terry： ⋯⋯我有㗎，佢一畫圖我就幫手湊仔喇，呢排都係我講故事揼個仔瞓㗎！

Ceci： 咁咪乖囉。

Terry： 但係大佬都劫㗎嘛⋯⋯放工返嚟仲要同晞晞玩超人大戰哥斯拉，嗰日唔知邊條仆街送套鈴畀佢係咁鏗，嘈撚到呢，我話過嚟，我摘低晒佢哋嘅名，邊個生我就送返一模一樣嘅嘢畀佢，鏗吖嘩！啓發樂

感吖嘛！

Ceci： 捱吓啦，過多一陣阿 Mi 就返，過多一陣啲細路就大㗎喇。

Terry： ……

【燈光轉變，Galen 和 Malena 散步路途上】

Malena： ……我父母關係好好，係嗰種最悶最冇 drama 嗰種愛情故事。細個好低能，硬係覺得自己父母太正路，覺得父母離婚嗰啲同學特別特別、好羨慕佢哋，於是有次問爹哋，我諗四年班啦，問佢點解唔同媽咪離婚。

Galen： 咁你爸爸點講。

Malena： 「冇你阿媽我瞓唔着喎。」

【Galen 笑】

後來人大咗、阿爸走咗，先知原來呢種愛情最難求。佢哋冇咩山盟海誓，學我阿爸話齋，結婚嗰陣連戒指都冇，但係我阿爸會幫阿媽挑魚骨，我阿媽會幫我阿爸染頭髮。

Galen： Nice。

Malena： 我阿爸都死咗十幾年啦，有日阿媽忽然反轉成間

屋，話要攞返阿爸之前留低嘅嘢出嚟。

Galen：　　因為？

Malena：　因為阿爸報夢話自己頭痛，我阿媽覺得一定有唔
　　　　　妥，結果真係畀佢搵到阿爸以前戴開嗰頂冷帽，畀
　　　　　蟲蛀咗一大個窿……係咪好浪漫呀？佢哋死咗都
　　　　　connect 到。

Galen：　　小姐，你呢個鬼古嚟㗎。

Malena：　你識咩吖呢啲叫至死不渝。

【稍頓】

　　　　　Sorry...

Galen：　　冇，你令我諗起一件事……阿敏過身之後呢，有段
　　　　　時間我成日去教堂聽人講悼詞，每次聽到「至死不
　　　　　渝」呢類字眼，我都覺得好空泛。直至到有一次，
　　　　　有個八十幾歲嘅伯爺公為佢老婆搞喪禮，佢一開口
　　　　　就話：My very short marriage, lasted for only sixty
　　　　　years……然後將佢兩公婆六十年嚟嘅生活鉅細無
　　　　　遺咁回顧，當時我覺得，呢啲就係至死不渝。原來
　　　　　當你深愛一個人，無論幾長嘅婚姻，都會覺得好短
　　　　　暫。

【稍頓】

Malena： 你 Daddy Mummy 呢？感情好唔好㗎？

Galen： 嗯，我諗佢哋係有一段無論幾短都覺得長嘅婚姻囉
……佢哋成日嗌交，尤其退休移民去英國之後，其
實我返香港其中一個好處就係唔使喺嗰邊做佢哋磨
心。

Malena： 有冇原因㗎佢哋咁樣嗌交。

Galen： 冇咩原因嘅，後生嘅時候各有各忙，退休就好似退
潮咁，玉帛相見，好考包容……同埋我老豆後生嗰
陣試過有外遇，我諗呢啲嘢都會間唔時浮返出嚟。

Malena： 咩意思呀？

Galen： 即係佢哋冇因為外遇嘅事分開，但係嗰件事就變成
佢哋心裏面嘅刺，女人唔係更容易理解咩？

【Malena 停滯不前】

佐敦咋喎，咁快行唔郁啐？

Malena： 不如唔好返去住咯。兜入廟街，順便睇吓有咩食。

【Malena 領先向前，Galen 有點猶豫，但仍尾隨】

【燈光轉變，Terry 和 Ceci，仍在酒吧】

Terry： 係喇頭先你喺邊呀？咁快到嘅。

Ceci：　喺隔籬 Aqua 同朋友飲緊嘢之嘛，一收到你 call 就撲過嚟，係咪好有義氣先。

Terry：　係咪仔嚟㗎先。

Ceci：　係。

Terry：　點係呀，阻人搞嘢猶如殺人父母喎。

Ceci：　唔搞啦，聽朝要車 Natalie 去朗誦比賽。

Terry：　唔搞都着得咁衡？……媽媽今晚吓，好得喎。

Ceci：　嘩嘩嘩，終於有人關心我——點呀，有冇覺得我唔同咗，覺唔覺得我……輕盈咗？

Terry：　你減肥呀？

Ceci：　唔係呢啲呀，你唔覺得我，冇咁沉重喇咩？

【Terry 笑】

Terry：　都唔知你講乜。

Ceci：　嗰日喺中環你咪話我咄咄迫人、令男人窒息嘅？

Terry：　喂又撠返啲嘢講——

Ceci：　唔係呀唔係話你呀，我多謝你……我同你講吖，同姊妹傾就有呢度唔好，因為你係受害人，大家都會

就住講、呵住講，除咗加強被害嘅心態，其實講唔到咩有建設性嘅嘢。又或者咁講，同性點都有啲比較，如果女仔 friend 話我即係點呀？你做得好好呀？我又未必聽得入耳……嗰日同你傾完我攝高枕頭諗咗成晚……

【良久】

我想學習，我想放低嗰種，怨恨。

【Terry 掃她的背，慢慢掃上她的頸】

嗰晚 Natalie 去完佢老豆個婚禮我問佢，點呀？玩得開唔開心呀？我已經盡量放輕鬆，但係佢眼仔睩睩咁望住我，然後搖頭喎——明明 Susan WhatsApp 嚟啲相佢笑得不知幾開心，但係佢搖頭喎……一定係我太沉重，沉重到個女都怕咗我；一唔係我太脆弱，佢怕我傷心所以講大話保護我，點都好，佢得五歲，唔應該咁成熟……所以我決定，就算我有全天下最好嘅理由去怨，我都唔要成為一個怨婦，I don't want to pass it to her。

Terry：　　叻女。真心叻。

Ceci：　　Thank you.

Terry：　　真㗎，你係我哋 generation 嘅 barrister 裏面最好㗎，

公認㗎，Richard 呀、CK 呀佢哋都係咁講㗎……And I've always look up to you，只要你話要贏一定會贏，只要你話放低，你一定可以放低。

Ceci： Thank you.

【稍頓】

你都叻，好少男人可以斬得咁乾淨利落。

Terry： 大佬我真係咬住拖鞋㗎……

Ceci： 得喇得喇……

Terry： 你知唔知佢有一日，着住件黑色 Dior 入嚟，低胸，若隱若現咁界我見到佢個喱士 bra，仲要係深紫色嘅，我真係……佢明知嗰陣已經九點幾，佢明知全 office 嘅人都走晒……

Ceci： Terry，望住我：叻，堅叻。

Terry： 我要係咁插大髀放血，嗰次真係爭啲再出事，不過我記住你贈嗰隻字：「守」，一破勢就永刼輪迴。

Ceci： 你算好彩，Sheila 冇纏住你，又冇走去搞阿 Mi。

Terry： 嚟，慶祝你冇成為怨婦，我冇成為大滾友——「我們都能在錯誤中學習」。

【二人碰杯，Terry 喝了一大口，Ceci 笑】

埋單，我同你散步返屋企。

Ceci： 唔嬲阿 Mi 咩？

Terry： 我諗個衰婆都唔敢行差踏錯嘅。行啦，返去等佢一
齊食宵夜。

【Terry 拿起外套然後伸出手，Ceci 笑着牽住走】

【燈光轉變，太平道，Malena 拿着飲料上，Galen
尾隨】

Malena： 坐低飲埋先返去咯？頭先串魚蛋好鹹呀！

【Malena 坐下來即揭開啤酒罐蓋，Galen 也施施然
坐下】

Galen： 用啤酒解渴，你今晚都好飲得喎。

Malena： 我以前仲飲得……不過酒量同好多嘢一樣，如果唔
keep 住練，能力就會慢慢消失……講起對腳都有啲
痛。

Galen： 話咗你啦。

Malena： 我知你諗緊咩，你驚一陣我暈低你唔夠力抬我返
去，我唔會㗎，同埋都望到岸啦，再過兩條街就係

　　　　　屋企喇。

Galen： 你諗多咗，如果你醉咗我會由你瞓喺街，最多我坐
　　　　　喺隔離等你醒。

Malena： 咁都唔錯呀。

　　　　　【Malena 不客氣地躺在長椅上，頭枕在 Galen 的大
　　　　　腿】

　　　　　【有那麼一陣子的寂靜】

　　　　　今晚冇星……頭先你話咩話，行衛理道上 King's
　　　　　Park 跟住點話……

Galen： ……冇咩點，佢只係一條路線，有時我會行另一條，
　　　　　就係沿培正道上何文田邨，嗰度有條山路繞上馬頭
　　　　　圍配水庫空地，冇乜人去，幾好行，上到頂有一大
　　　　　片草地，心曠神怡……另外我都鍾意由亞皆老街行
　　　　　上嘉多利山，嗰邊都好靜吓……

Malena： 你成日咁周圍蕩有冇遇上啲咩特別嘅嘢？

Galen： 譬如話？

Malena： 撞鬼囉？或者撞到劉德華，聽講佢住加多利山。

Galen： 冇喎……不過都會觀察到一啲唔尋常嘅嘢。

【Malena 坐起來】

譬如有兩個男人入黑之後成日坐喺街口間工商銀行門口隊啤，我好好奇佢哋係咩關係⋯⋯

【Galen 也喝他的】

垃圾佬李生呢，你唔好以為佢淨係做何街，有幾次我響太子嗰堆唐樓撞到佢，半夜㗎，好似唔使瞓咁，我好奇佢一個月搵幾多⋯⋯仲有一架車，間唔中停喺何街，個女人上咗年紀，男嘅都已經地中海，佢哋每次都喺車上面傾好耐個男人先落車，然後個女人就揸車走，好奇怪呵？你話佢哋咩關係呢？

Malena： 你八埋啲嘢咁冇喱頭嘅⋯⋯有冇啲有意義啲㗎？

Galen： 有意義啲⋯⋯有兩次我見到你行去勝利道嗰間超級市場買嘢囉。我唔知點解街口有間一模一樣嘅你唔去，你要過到嚟呢間，然後我見你買完嘢坐喺呢張長凳上面發呆，好耐。

【靜默】

Malena： 點解你冇行過嚟？打個招呼都好吖。

Galen： 我已經霸咗你個天台，唔想連呢個空間都唔畀你。

【靜默】

你今晚行嚟行去都唔想行返屋企，係咪有咩 bother
緊你？有冇嘢我可以幫到你？係咪因為今晚出門發
生嘅事？

Malena： Sorry 搞到你畀 Terry 誤會，但係你信我吖，我同
Terry 之間嘅嘢同你無關，我返去會同佢解釋。

【稍頓，Galen 站起來行走】

Galen： 係咪冇關呢？我今晚一路喺度諗。

嗰班經紀，成日喺後巷煲煙嗰班呢，佢哋見到我哋
一齊等車已經眼超超，一見到 Terry 返嚟直情跂晒
個頭出嚟以為有戲睇……仲有 Ricky，今晚一到場
就拉我埋一二邊，佢唔係八卦佢係戥我開心，佢以
為我同你有嘢……我單身寡佬，畀人講咩都冇所
謂，坦白講我亦從來唔怕人講。但係你呢？你一個
女人，有個家庭，我係咪可以咁自私？

……我鍾意同你傾計偈，好少人會令我想將心裏面
嘅嘢同佢講，好少人會令我講返以前嘅自己，你係
少數我唔開心嘅時候見到都唔反感嘅人，所以我冇
你咁光明正大，我冇你諗得咁純粹。至少今晚出門
之前我係有啲在意，我有諗起我太太，我諗起我哋
最後一次咁樣出街係幾時……

所以 Terry 發脾氣係啱㗎，或者我真係應該避忌一下。

【Malena 吻向 Galen，他們吻了好久】

【Malena 停下來，但沒有後退】

Malena： 對唔住。

Galen： ……

Malena： 我好想知道，我可唔可以再愛上其他人。

【Galen 想拉她入懷但是 Malena 卻抽身了】

【良久】

Terry 外面有第二個。已經有一段時間。最諷刺嘅係，我係因為誤會佢同 Ceci 有嘢先開始 check 佢，到我知道係佢公司 partner 嘅時候佢哋又啱啱完咗，我話你知吖，Terry 已經好耐冇試過咁樣留喺屋企，我意思喺無所事事咁陪我哋，我唔知佢喺咪想補償啲乜……但喺我平息唔到，我依然好傷心，我有好多問題想問，我一路掙扎值唔值得為一段過咗去嘅婚外情同 Terry 攤牌，然後有一日……我知我唔應該咁做，但係我忍唔住，我去咗搵個女人。

Galen： ……不如我陪你行多一陣？

Malena： 我唔知可以點行！你知唔知我要用幾大力先至唔喺晒晒面前喊？我要幾大力先可以若無其事咁生活？但係我話畀自己知，做埋呢個 project，畀多啲時間自己諗吓、畀多啲時間自己 feel 吓，我好驚一開聲就有彎轉……但係今日出門撞到 Terry，我突然間好嬲，佢對我唔住，仲要惡人先告狀……Galen 我好羨慕你太太……我以前好鍾意聽你講你太太嘅事，我想像我同 Terry 嘅關係一樣咁好、想像 Terry 都一樣咁愛我……我真係唔知醜，原來呢個故事離我好遠，呢種幸福離我好遠。

【Malena 將頭輕輕靠向 Galen，Galen 也環着她，很想保護她】

Galen： 每個人嘅故事都唔同，條路唔同唔代表最後唔會得到幸福。

【Galen 看着一個方向，Malena 察覺到 Galen 的注目，也別過頭去】

【Ceci 與 Terry 慢慢走上前】

【有一陣子就這樣凝住】

Malena： 晒晒呢？

Terry： 你仲記得晒晒咩——

【Terry 要衝上前但 Ceci 拉着他】

Ceci： 冷靜啲冷靜啲大家都係文明人。

Terry： 你仲話我諗多咗？

Galen： Malena 我送你返去先——

Terry： 你玩嘢呀！

【這次 Terry 真是衝到他們面前了，Ceci 擋在中央】

Ceci： Galen，幫幫忙——你自己四圍蕩嚇界佢兩公婆返去
先……

Terry： 你哋發展到咩地步？吓？我喺出面做嘢做到身水身
汗你就同人扑嘢扑到身水身汗？

Ceci： Shuh!

Terry： 樓上樓下好就腳啦係嘛？有冇男人好似你咁下流
㗎，博同情，攞個死人老婆出嚟媾人妻——

【Galen 揮拳就打向 Terry】

Malena： Galen ！

【Malena 畢竟是護着 Terry 的，但 Terry 不甘示弱，
與 Galen 扭打在一團、拳來拳往。

【目測 Galen 佔上風，但兩人均捱了幾拳】

Ceci： 一人拉一個！一人拉一個！

【位置的方便 Malena 負責拉 Galen 而 Ceci 拉走 Terry。

【Terry 被打得有點發難，隨手拾起地上木棍便摔開 Ceci，再次衝向 Galen。

【其時 Malena 擋在 Galen 面前，木棍凝在半空。

【Terry 狠狠丟開木棍】

Terry： 係你一手破壞呢個屋企，你同我記住。

【Terry 悻悻然獨自離去，燈漸暗】

第七場

【Malena 家。

【Ceci 甫入門即步向玻璃窗並熟練地打開它，對面街地產商舖的霓虹燈光映入室內】

Ceci： 我諗你老公依家都有心情介意。

【順手從皮包取出香煙並急忙點起，呼出一道長長的煙】

估唔到你行得前過我。

Terry 話你同嗰個 Galen 有嘢我仲鬧佢黐線，阿 Mi 喎，你諗多咗喇我話，唔好咁 paranoid 啦，你知佢一做 design 就癲咗咁啦，佢都成個月冇搵我啦⋯⋯

【Malena 緩緩走入，手上拿着紅酒慢慢坐下】

我一滴都冇懷疑過你呀真係，個頂樓男係唔錯但係我真係一滴都冇懷疑過你。你諗緊咩啫其實。

【看見 Malena 手上的酒】

斟杯畀我，我都需要定一定驚。

Malena：　我同佢冇嘢。

Ceci：　冇嘢指未上床呀？

Malena：　冇嘢指冇嘢。

Ceci：　如果你話已經搞咗我諗我要去睇 counselor。

Malena：　點解？

Ceci：　因為你係唔可以出事㗎 Mi，如果連你都出事呢個世界冇希望㗎喇。

Malena：　希望唔係喺人哋身上搵，希望係自己 work 出嚟㗎。

【稍頓】

Ceci：　你冇嘢嘛？

【Malena 並無回應】

Anyway，依家最重要嘅係諗吓點拆掂佢。如果你同嗰個 Galen 真係未去到搞嘢嘅階段——Ok 我咁講，就算已經搞咗你都要話冇，唔係好難返轉頭。阿 Mi 你聽我講，Terry 份人係 pocessive 啲，但係佢好愛你㗎，你話你當時旭，想搵個膊頭挨吓，其實我哋都係見到呢啲啫，又冇 kiss 又冇盛——「好感」你就一定要話有㗎喇，唔係好難過到骨，但係你哋有克制住囉，係囉，你冇畀佢進一步發展。

Malena： Terry 信㗎，如果我話冇。佢會呷醋，但係只要我話冇嘢佢會信。然後我哋呢段婚姻就會風平浪靜咁繼續，無知嘅人依然無知……

Ceci： 咁又唔使講到無知……你同 Galen 唔係認真嘛？

Malena： ……但係你知唔知咁樣好驚㗎，醒咗發現所有嘢都係假嘅，全世界都知道發生緊咩事，只有自己一個活喺假象裏面。你當初係咪咁所以離婚呀？因為唔想活喺假象裏面——

Ceci： Stop。

【Ceci 看着 Malena】

咩事。

Malena： 點解你冇同我講？ Ceci，點解我哋咁多年朋友，你知 Terry 外面有第二個你都唔同我講？

【靜默】

Ceci： ……我都係最近先知——

Malena： 唔係。你一早知。最少知道咗半年。

Ceci： 阿 Mi 你聽我講——

Malena： 設身處地，你覺得作為朋友唔應該同我講聲咩？明

示或者暗示，作為我身邊唯一知道呢件事嘅人，你唔應該做啲嘢咩？

Ceci：　做咩呀？報警呀？搞套大龍鳳呀？你離婚我點孭得起？晞晞冇咗個爸爸我點孭得起呀？

Malena：　所以你就唔接 Terry 公司啲 case，你覺得咁樣就好有義氣？

Ceci：　係呀我覺得唔接你老公啲 job 最有義氣，因為我需要錢，一個單身老母帶住個細路最需要就係錢。可能你覺得我應該同你講，但係對唔住，其實我唔特別享受依家嘅狀態，我唔知自己當初係咪處理得最好，我唔知咁樣對 Natalie 係咪最好，我已經唔識判斷婚姻裏面乜嘢瑕疵可以 work 乜嘢係點 work 都冇用——

Malena：　你離婚嗰陣唔係咁講，你離婚嗰陣明明話，一段婚姻冇咗誠信就應該散 band。

Ceci：　……我唔想我老友跌入呢種 struggle。

Malena：　你離婚嗰陣明明話，畀 Naltalie 喺破碎家庭長大都好過佢睇住父母點唔相愛。

Ceci：　……我唔想我老友跌入呢種 struggle。

Malena：　你同 Terry 係咪曾經一齊？喺我同佢一齊之前。

【稍頓】

嗰陣我未轉入你間 hall，Terry 追我我問你覺得點你猛話唔好——

Ceci： 嗰陣我真係覺得佢唔適合你。你又話自己唔係咁鍾意佢，我咪好 casual 咁答囉，我點知你哋後尾咁認真啫，咁相比之下我同佢之前嗰啲 one night stand 係咪唔值得攞出嚟confess 呀？有冇必要咁複雜呀？

Malena： 點解你唔畀我自己決定？

Ceci： 我應該畀你自己決定，咁你就唔會喺應該處理你哋兩個問題嘅時候嚟處理我哋兩個嘅問題。

Malena： 你係咪好享受喺我身邊扮演一個洞悉世情所以要好好地保護我嘅人？你係咪覺得我好蠢你覺得自己優越過我？

Ceci： 我係覺得自己好優越，但係我冇攞朋友嚟比較。就算真係要比我都只會覺得你犀利過我……阿 Mi 你真係好叻，你好知道幾時清醒幾時懵，有咩唔可以妥協有咩可以放低，你對男人有耐性你對細路有耐性，你可以放低自己鍾意做嘅嘢，我做唔到。所以你 deserve 㗎，所有嘅幸福都係你 deserve——

Malena： 我去咗台灣四年，我喺台灣讀書嗰四年你同 Terry

有冇——

Ceci： 梗係有啦你當我咩人呀？嗰陣你哋已經一齊，你哋已經去到談婚論嫁嘅地步——喂嗰陣我都有男朋友啦。

Malena： 咁我同佢結婚之後呢？

【頓】

你同阿Joe啱啱離婚嗰排，有一晚，你同Terry喺個同行嘅party撞到，你哋兩個都飲到好醉然後Terry送咗你返屋企。

【稍頓】

嗰晚呢？嗰晚有冇發生啲咩。

【靜默】

【Ceci慢慢將自己的東西放進手袋，包括那捏熄了的煙頭】

Malena： 唔該你，出咗呢個門口之後唔好搵Terry，畀佢自己揀要唔要向我坦白，畀個機會我哋兩個真正咁溝通，唔該。

【Ceci點頭】

【Ceci 離開，半途還是停了下來，良久】

Ceci：　我希望你會信，呢啲錯誤都唔係嚟自 evilness，只係嚟自 weakness。

Malena：　我信。weakness。

【Ceci 以為還有轉機】

但係 Ceci，就係呢種 weakness，令我同 Terry 嘅婚姻出現第一道裂痕。你講得啱，Terry 係好愛我，我知佢一直都好盡力對我忠誠，尤其喺我哋關係唔好嘅時候、我去台灣讀書佢自己一個嘅時候，我哋都過到⋯⋯但係就係因為嗰道小小嘅裂痕，佢又放自己出去。而我，作為一個婚姻上嘅完美主義者，從今以後就要望住呢道裂痕，好痛苦咁學習包容。所以 Ceci，weakness 同 evilness，最終其實係冇分別㗎。

【Ceci 下，室內燈暗。

【天台燈區亮，電話聲響，Galen 獨自一人，仍未脫下晚會服裝】

Galen：　喂。係。我今晚有啲嘢做所以熄咗電話。講吖。記得。

【稍頓】

個價錢 Ok。我聽日過你哋地產舖搞埋啲手續
啦⋯⋯好，聽日見。唔使客氣。早唞。

【Galen 掛上電話，覺得自己終於要離開這個地方，
有點不捨。

【Malena 家落地玻璃窗外的霓虹燈逐漸熄滅，大廳
依然是 Malena 一動不動的身影】

第八場

【延續上場，Malena 家。

【燈亮，Terry 和 Malena 並排而坐】

Malena：　你去咗邊？

Terry：　係咪應該我問你呢？

【稍頓】

你哋去到咩階段？

Malena：　去到咩階段你會傷心？

【稍頓】

去到咩階段你先會原諒？

【Terry 很大力地拍枱】

Terry：　你依家係咪玩嘢呀？你以為我返嚟同你修補關係呀？我同你解決問題呀！我問你哋兩個咩關係呀？你同佢究竟幾時嗒着？吓？BBQ 嗰陣你哋有冇嘢㗎？定係佢帶你出去做嘢之後？你一日唔講清楚我哋一日都唔好接晒晒返嚟！

Malena：　你見到啲咩啫。

Terry：　我見到啲咩唔重要！我想像到！你話上去教佢工人煲湯嗰啲係咪假㗎？嗰兩晚喺外面做嘢做通宵呢？都係假㗎？

Malena：　你冷靜啲——

Terry：　我冷靜唔到呀！咁近！大佬你都畀返啲面我吖，喺我哋幢大廈出雙入對，畀樓上個八婆撞到點呀？畀對面個經紀撞見——阿 Mi 你有冇諗過我呀？你係咪 short 咗呀？

Malena：　我等你冷靜咗先。

【靜默】

Terry：　佢有錢吖嘛。

Malena：　……

Terry：　啲嘢喺晒度，有樓有車，旅行唔使睇紅日，屌我租個車位有蓋冇蓋爭幾舊水都要行勻成條街咁格價格到仆街……諗返起我哋以前成日去睇遊艇、睇豪宅……都唔知睇嚟做乜春，點做都追唔上……咁辛苦都唔知為乜，趕頭趕命，畀啲官屌完又要畀啲客屌，日日着到身光頸靚喺度扮小丑……

Malena： 記唔記得你舊屋張床？得三呎，後來你細佬妹陸續搬出去，我哋都只係換咗張床因為你唔想你阿媽自己一個人住。

Terry： 你想講乜呀？

Malena： 仲有你第一架車，豹哥破產你幫佢頂嗰架錢七呢？唔單止冒煙，後來唔知點解一扭軚就響安，有晚我哋夾手夾腳喺條街度剪斷條喇叭線先敢泊車，驚半夜嘈到啲街坊。

Terry： 我唔係話你貪慕虛榮，我知你唔係一個貪慕虛榮嘅人。

Malena： Terry，有啲嘢係錢買唔到。

Terry： 佢畀時間你吖嘛，佢唔會對你粗聲粗氣吖嘛，但係我同你講，時間同脾氣都係錢買返嚟㗎。

Malena： 以前你會飛去台灣睇我啲 show、喺宿舍等我開完會返嚟……仲有晞晞出世，你成日洗嘢搞到自己有主婦手，好少老豆咁落手落腳……呢啲嘢都令到分開好難。Terry，就算全世界都覺得你唔好，我知道你好，好多嘢只有我最清楚。

Terry： 分開？

【稍頓】

你同佢已經去到呢個地步？同我講分開？

Malena：　你有冇嘢要同我講？

Terry：　　我哋依家咪喺度講緊囉！

Malena：　我係話好坦白咁講、好赤裸咁講，你有冇嘢要同我講？我好想畀多次機會我哋呢段婚姻，我想問，你有冇嘢要同我講？

【稍頓】

我知你同 Sheila 嘅事。

【靜默】

Terry：　　邊個講㗎？

Malena：　唔重要。

【稍頓】

Terry：　　即係點呀？你想話我哋打成平手呀？你就係因為 Sheila 所以特登搭上 Galen？你想報復我？

Malena：　如果你只係擔心我有冇出軌嘅話，你放心，我未有耐追得上。

Terry：　　阿 Mi ——

Malena： 維持咗幾耐？

Terry： 你唔好轉移視線呀！我哋依家講緊你同樓上個有錢人，Sheila 嘅事我唔知你聽邊個亂講——

Malena： 講真，你真係覺得我同 Galen 一齊？你覺得我哋一齊咗？你知我哋冇嘢㗎係嘛？點解發咁大脾氣？你想界咩藉口自己？頭先你去咗邊？

【稍頓】

Terry： 我依家講咩都冇用。我知我依家講咩你都唔會信。

Malena： 可唔可以唔好再呃我？

Terry： 可以。對唔住。我應承你，我以後都唔會再呃你。

Malena： 你愛唔愛佢。

Terry： 唔愛，我一早已經好後悔。

Malena： 一啲感情都冇？

Terry： It's just sex ——

Malena： 係林志玲嗰種 sex 定舒淇嗰種 sex？

Terry： 係渡邊直美嗰種 sex。

【Malena 不理解他的笑點】

係唔需要負責嗰種 sex。

【稍頓】

阿 Mi，有嘢複雜㗎——

Malena： 佢有冇上過我哋屋企？

Terry： 有。

Malena： 通常係幾時？

Terry： 星期五晚。

Malena： 有冇用 condom ？

Terry： 有。

【稍頓】

多數有。

【稍頓】

Sorry。

【Terry 看着 Malena】

It's SEX，阿 Mi，it's JUST SEX ！我知我做錯但
係——嗰樣嘢冇影響過我哋嘅關係㗎，嗰樣嘢唔會
影響到我哋兩個之間嘅感情，你可唔可以睇在我

——我有時都要去應酬，我一路睇住啲人出去玩，我一路都有拉住自己，為咗你、為咗晞晞，我一直都喺度拉住自己！阿 Mi 我求吓你唔好鑽牛角尖，我哋唔好潔癖，我每日揸頸就命，返嚟見到一屋人瞓晒，我都有壓力、我都會寂寞……

Malena： 除咗 Sheila 之外仲有冇第二個？有冇叫雞？3P？Sex Party？我度門要開到幾大先叫做 open？要幾包容我哋至可以行到一生一世？唔緊要，你講吖，我睇吓自己做唔做得嚟。

Terry： 我淨係可以同你一生一世。

Malena： 點一生一世？Terry 你知唔知依家發生緊咩事呀？我哋出咗事呀。我哋嘅婚姻出咗事！你知唔知成件事最震撼我嘅係咩？係我完全冇懷疑過你。你瞓喺我隔籬，你講大話，一個冚一個，而我一啲都唔察覺，到最後你對外面嘅女人仲誠實過我。我消化唔到呢件事。

Terry： 我都唔鍾意咁，我都唔想同你講大話——

Malena： 我哋以前成日笑嗰啲夫妻，唔係各自出去偷食就係困喺屋企互相折磨，瞓喺同一張床都唔了解對方，依家我哋都變成咁。然後你話我潔癖！你叫我以後點信你？我哋點行落去？一擰轉背就要懷疑你？

成日 check 住你手機呀？洗衫煮飯嗰種平庸我唔介意，但係點解你要令我哋嘅愛情變得咁 cliché？仲有晒晒——我哋點面對晒晒？我哋可以點樣教佢？

Terry： 你知唔知點樣可以唔 cliché 阿 Mi？你知唔知點樣可以幫到晒晒？就係你原諒我，真心真意咁原諒我，我知咁講好自私，但係我哋放低佢，我哋向前行，你想我做乜嘢去補償都得，我可以轉工、我可以去見 counselor，你講就得㗎喇，我想同你好似以前咁，我同你同晒晒，我想我哋去返以前咁。

Malena： 除咗 Sheila 你仲有冇第二個？

Terry： 冇。

Malena： Ceci 呢？

【Malena 看着 Terry】

Priscilla 同我講，你同 Ceci 曾經一齊，係咪真㗎？

【Terry 極度不安】

Terry： 阿 Mi⋯⋯阿 Mi 你依家講緊恐龍時代嘅嘢！

Malena： 我唔係怪你，我淨係想知你會唔會對我講真話，我淨係想知，如果我話坦誠係我哋兩個唯一嘅出路，你肯唔肯遵守呢個遊戲規則。

Terry： 你咁樣係好唔講道理㗎，依家牽涉緊另一個人！嗰個仲要係我哋嘅朋友、我哋好多年嘅朋友！我對你坦誠咁佢點呀？我就要出賣佢？

Malena： 我唔理，我唔要講道理，我唔理咩人，Ceci 又好晒晒又好，佢哋都唔存在，喺呢個世界上，只係得返我同你，我要知，我可唔可以信你——

Terry： 有，我哋散砌過，O camp 嗰排，So what?! 有冇廿年前呀嗰陣我都未識你有嘢係認真㗎，到開學我同佢已經各有目標——喂你如果連呢樣嘢都介意咁好癲囉！……我淨係鍾意你咋 Mi，由始至終，我淨係愛你一個，我哋一齊咁多年你冇理由唔知，由你行入禮堂嗰吓——記唔記得你申請入宿要去禮堂 interview？我哋班老鬼特登將張枱 set 到離禮堂門口萬丈遠，搞到賴 formal 咁，然後你行入嚟，阿 Mi 你行入嚟，你唔係行入禮堂你係行入我嘅人生，自從嗰日我就諗：我唔會放低你……我好努力追你，你好難追，個個都話我係衰人我用咗幾多時間先說服你？而我真係唔係衰人……我只係窮，而你從來都冇嫌棄我……阿 Mi 我唔可以冇咗你，我知我做錯，但係你信我，Sheila 嘅出現係一個意外，我已經好後悔，我同佢分開咗，我唔係有心，我唔係有心 ruin 我哋嘅關係……如果所有嘢可以從頭嚟

過……如果可以，我一定唔會咁做……

【Terry 把 Malena 擁入懷，Malena 已經心軟，她不想再問下去了，她是準備重新開始的】

【這時 Malena 的手機短訊提示響起，她定了定神，但未有查看】

Malena： 你同 Sheila 真係完咗？你冇再見佢？

Terry： 冇，我發誓。

【Malena 慢慢退開，拿起手機看了一下，然後放到 Terry 面前】

Malena： Sheila 終於覆我，你今晚上咗佢度。

【Malena 下，燈漸暗】

第九場

【天台。

【夜更深，Galen 已換上便服，正在修理一個晾衫架。

【Terry 頹然上，大家都沒想過會在這裏碰到大家，Galen 主動離開】

Terry： 做咩一見到我就走？身有屎？

【原來他只是走過去拿工具箱】

半夜三更唔瞓喺度整晾衫架，你都真係幾正常……

【Terry 拿香煙出來點，見 Galen 仍認真地修理衣架】

好心買過個啦，又唔係冇錢。

Galen： 個晾衫架你屋企㗎，原本兩邊可以拉開，呢度有個扣鬆咗，阿 Mi 每次都要拉好多次先拉得開，我覺得咁樣好嘥時間。

Terry： 你真係當我死㗎喎。

Galen： 咁你自己整囉。

Terry： 我有界家用阿 Mi，佢可以買個新㗎。

Galen： 要個女人托住個新衣架行五條街再蹲三層唐樓。

Terry： 即係點呀？

Galen： 畀錢唔係大晒㗎。

【Terry 很想爆炸，但他太累了，放棄掙扎】

Terry： Give me a fucking break。

【Terry 抽煙】

Galen： 咩事呀？

Terry： 講個好消息你知，阿 Mi 應該會同我離婚。

【從褲袋抽出鑰匙掉向 Galen】

攞去吖，我屋企鎖匙。

Galen： 你唔尊重我，你都尊重吓自己老婆吖。

【Galen 轉身要走】

Terry： 好尊重你啦，大門鎖匙都畀埋你，我都尊重阿 Mi，
佢鍾意咪跟你走囉。我只有一個條件，晞晞一定要
跟我。你都有一個啦，係囉，咁我要返自己嗰個都

好應該吖。

Galen： 你係咪癲㗎？

Terry： 我 open 啫，等大家都慳返啲律師費，總會嚟到呢個位㗎啦，早啲講唔好咩？

Galen： 係你話要離婚定阿 Mi 話要同你離婚呀？

【靜默】

Terry： 頭先行去買煙我先喺度諗，其實我都唔係好仆街啫，好多男人都仆街過我，唔好講第二個，就講我老豆，滾到傾家盪產、滾到賣屋貼女人，但係我阿媽都不離不棄，臨死仲要幫佢抹身，話等佢走得舒服啲嘅，我心諗，攞個便盆車落佢個頭啦呢啲仆街，仲有面目躝返嚟，我以前成日同阿 Mi 講，如果我變成咁你千祈唔好同我一齊，唔止害咗個女人，成個家都冇好結果。

Galen： ⋯⋯

Terry： 有時你越唔想成為一種人，就越容易變成嗰種人⋯⋯

【稍頓】

細個睇住我老母日喊夜喊我諗，第時我一定唔會畀我女人咁⋯⋯我老婆厚道，頭先同我開拖佢一句都

冇提起，屏着我我一定攞出嚟講，屏你老味你唔係好撚憎你老豆㗎咩？做咩行返佢條舊路呀？咁撚叻唔好學佢吖，你同佢根本就一撚樣……

【Terry 抑制住自己情緒】

唔怪得之你成日貢上嚟，風涼水冷，係幾舒服。

Galen：　……其實我都係太太過身之後先成日上嚟，以前佢 set 好晒嚟，喺度又燭光晚餐呀又乜，我都唔係次次趕到返嚟……人就係咁衰，係要到啲嘢冇咗先會珍惜。

Terry：　係咩，你個款好似一出世就好撚有智慧咁。

Galen：　我都想，可惜好多智慧都係經歷過先得到。我哋只係喺婚姻裏面唔同嘅階段。

【稍頓】

阿 Mi 點呀？

Terry：　我唔敢諗。

Galen：　晞晞呢？

Terry：　喺我阿媽度。

Galen：　你有咩打算？

Terry： 唔知，我唔敢返屋企又唔想返公司，可能要喺度紮營。

【伸了半個身子出圍欄，向下看】

喺度紮營好吖，喺度紮營可以眅住阿 Mi，係啦，呢度望到我露台，有咗棵樹就仲好喇，呵？大家都係麻甩佬，唔好話你對我老婆有嘢呀。你平時係咪就係咁樣眅我老婆㗎？嗯？

【Terry 慣性逃避，挑釁地看着 Galen】

Galen： 係呀。

【Galen 故意也往下看】

你嗰個位冇咁好，試吓過嚟我呢邊，棵樹冇擋得咁正。有時我會見到你老婆喺露台鋪畫紙，有時玩紙黏土；落雨嘅時候佢會界晒晒着住雨褸玩水，自己就擔住把遮企喺隔離；最多嘅時候係見到佢抱住晒晒企喺度同你揮手，直至你喺對面消失。

我覺得呢啲情景好熟口面，好似見返上一世嘅事……然後阿 Mi 上嚟睇樓、我哋開始傾偈……我哋咩都傾，傾佢喺台灣嘅生活、傾我喺英國嘅生活，有時我哋會沖杯咖啡，有兩次幾乎一齊睇到日落……

Terry： 你信唔信我喺度揼你落去。

Galen： 阿 Mi 好似好忙咁，其實係因為佢大頭蝦，而佢大
頭蝦係因為做緊自己唔擅長嘅嘢。呢頭攬住袋西裝
出去乾洗，嗰頭就見佢攞住條西褲衝落去；去超級
市場都分幾次你知唔知？成日買漏嘢，我每日就睇
住佢喺條街上面跑嚟跑去、喺幢樓裏面跑上跑落，
都幾搞笑……

Terry： 一唔係我攬住你跳落去。

Galen： 好難唔插手㗎，冥冥中好似有個人出現界多次機會
我咁。你真係好想改變一啲嘢，譬如話，令佢開心
啲啦、鼓勵佢做返自己……勸佢唔好咁辛苦、幫佢
抽個袋，或者陪佢排吓隊——

Terry： 我警告你唔好再煩阿 Mi 如果唔係我——

【Galen 看着 Terry】

Galen： 但係佢唔係阿敏。我做幾多嘢都冇用。無論做幾
多嘢我都改變唔到呢個事實……我覺得好唔公平，
真心相愛嘅人唔可以天長地久，好似你呢啲仆街就
可以有咁多時間！

【Terry 得到自己想要的答案】

阿 Mi，我同情佢，我唔開心都可以柄埋自己，佢

唔開心仲要同你、同成個家族糾纏——到依家你都賴緊其他人，到依家你都仲有時間呷埋啲乾醋。我真係好想阿 Mi 離開你，唔係因為我妒忌你，純粹係因為我唔鍾意見到人嘅時間。所以唔該你，決斷啲，唔好來來回回、唔好話改又做唔到。冇人會理你學緊你老豆定係自己攞嚟衰，只有你個仔睇緊你點對佢媽媽。

Terry： 你自己好好咩？你都話死咗先識珍惜，你依家都冇理個仔啦，我睇你都係會等佢唔喺度先嚟後悔。

Galen： 你講咩呀。

Terry： 唔係咩？Ok 就算你冇媾阿 Mi，一直以嚟你喺阿 Mi 身上攞緊咩？你補救唔到啲乜呀？如果你事業有成家庭和睦你一定 balance 得好好喇，咁你內疚啲咩呀？

Galen： 我冇內疚。

Terry： 睇你個樣唔似喎，我成日同阿 Mi 講叫佢小心你，喂，你點對你老婆我哋冇人見過，你咁消沉可能就係因為你有好多嘢對佢唔住，話唔定你都係沙沙滾、話唔定你都試過令佢好傷心，話唔定你就係嗰你老婆時間嗰個。

Galen： ⋯⋯

Terry： 我根本唔使同你拗，你不過係一個旁觀者，你 game
over，我先係入面跑緊嗰個，我先係有得 make
choice 嗰個。我係有大把時間，阿 Mi 唔原諒我我
會等，我會改變畀佢睇，我會說服佢，我會話畀佢
知婚姻唔一定完美，就算衰咗我哋都可以從新嚟
過。

【稍頓】

我唔會等過咗先嚟後悔。

【良久，Galen 把修好的衣架放好】

【Terry 想說些甚麼但 Galen 已開步離去】

【日光漸至，Terry 靜待着新的一天】

第十場

【Galen 家。

【航拍機在輕盈升降，Darren 坐在沙發上把玩着。他突然聽到有聲響，抓起航拍機便藏進老地方，然後衝入房間。

【Galen 進屋，看一看 Darren 離開的方向，慢慢坐下來】

Galen： Darren。

【稍頓】

Darren 出嚟，我知你起咗身。

【Darren 緩緩走出，站在遠處】

Galen： 做咩仲唔換衫返學？

Darren： 今日學校 Open Day 所以──

Galen： 攞出嚟，部航拍機。我知你收埋咗。攞返出嚟。

【父親異常嚴肅，Darren 猶豫半晌，但還是把航拍

機繳了出來】

隔籬金老太見佢喺條冷巷飛上飛落，嚇到要封起晒
廁所啲窗以為你偷影佢呀你知唔知？仲有我都未鬧
你，做乜偷我部機？

Darren：　我冇偷呀。

Galen：　你知唔知偷嘢要坐監？

Darren：　唔係我偷㗎係媽咪偷㗎。

Galen：　連媽咪都冤枉？邊個畀你咁樣講大話㗎！

Darren：　我冇講大話呀爹哋，你都唔聽人講嘅！

【頓】

Galen：　咁你講。

Darren：　係媽咪畀我㗎，佢叫我唔好畀你發現，佢唔想你用
　　　　　嚟拍佢，佢唔想病嘅時候畀人影到。

【靜默】

Galen：　Sorry.

【稍頓】

Sorry.

【Darren 感受到父親的真誠，忍不住瞄一瞄他】

坐低吖。

【Darren 坐下，保持了一定距離，Galen 也察覺到】

你媽咪見到我哋咁一定好失望，佢成日幻想我哋嘻嘻哈哈攬埋一嚿，但係……以前媽咪喺度會提醒我，或者啤返你、緩和吓氣氛，但係依家——你踢夠未呀？人哋講緊嘢你隻腳係咁郁好冇禮貌喫你知唔知？

【Darren 坐直身子，Galen 對於自己的失控感到痛苦】

Darren： Sorry 呀 Daddy，我以後唔會喫喇。

Galen： ……唔關你事。

Darren： 唔係呀，媽咪都有提過我喫，我一時唔記得咋。

【靜默】

Galen： Darren，爹哋有啲嘢同你講。

呢一年嚟——其實唔止呢一年，應該話，一直以嚟，爹哋都覺得自己做得唔夠好。所以媽咪走咗之後爹哋仲慌，我冇媽咪咁有耐性，我唔識好似佢咁溫柔，媽咪喺佢最辛苦嘅時候都可以充滿愛，我唔

知佢點做得到，仲有你嘅喜好、你啲小習慣，媽咪都瞭如指掌，我呢？我連你最鍾意食嗰隻水餃都可以叫錯……

Darren： 爹哋我唔介意食另一隻水餃㗎。

Galen： 我知。我知你好包容，你似媽咪，你哋都好包容，就算爹哋做得幾差你哋都冇嫌棄爹哋……但係Darren，好快你就會長大，好快你嘅童年就會過去，你會越嚟越獨立，好快你就會有自己嘅世界，我哋再咁坐埋一齊嘅機會只會越來越少……爹哋唔想第日後悔，更重要嘅係，爹哋唔想你第時望返自己嘅童年只有寂寞同唔開心……淨係得航拍機或者工人姐姐──你媽咪知道一定會好傷心，佢好愛你，佢最寶貝就係你，我都好愛你，我想你知道，其實我都好愛你。

你可唔可以畀多一次機會我？

Darren： Daddy 我冇唔開心呀，你都有做得好嘅地方。

【稍頓】

你畀我夜瞓同玩電子遊戲機，媽咪通常都唔畀。

Galen： 你可唔可以畀多一次機會我？

Darren： 可以。

【Galen 向 Darren 伸出手，Darren 坐進他懷抱】

【良久】

Galen：　Darren 你會唔會唔捨得？我哋就嚟離開呢度喇。

Darren：　我哋去邊呀？

Galen：　我咪同你講過囉，我哋搬返英國吖嘛。

Darren：　同爺爺嫲嫲一齊住呀？

Galen：　No。我哋屋企唔需要咁多 tension。不過我哋會住得好近。

Darren：　Auntie Rosanna 呢？

Galen：　Auntie Rosanna 唔會同我哋一齊過去，以後得返我同你。

Darren：　咁嗰度有冇天台㗎？

Galen：　嗰度……嗰度冇天台。

Darren：　即係我哋唔會再見到 Auntie Malena 同其他人呀？

【稍頓】

Galen：　我哋應該唔會再見到佢哋。

【稍頓】

Darren： 爹哋你唔開心呀？

Galen： 嗯，爹哋都有啲唔捨得。

【Darren 突然笑得有點古怪】

做咩笑到古靈精怪？

Darren： 好彩我拍低咗。

Galen： 你話用部航拍機？

Darren： 嗯！

Galen： 係喎你拍咗啲咩呀⋯⋯

【Darren 接過航拍機，嫺熟地取出記憶卡】

Ok 你冇偷過部機，但係你都唔應該私下攞嚟用，人哋可能唔想畀你拍㗎⋯⋯

【Darren 把記憶卡放進手提電腦】

Darren： 佢哋多數都唔知㗎，嗰日爭啲撞到棵樹先畀金老太發現之嘛。

【手提電腦的光映在 Galen 臉上，電腦傳來嘈吵的音效，Galen 一邊看一邊微笑】

你睇！晞晞同 Uncle Terry 呀⋯⋯仲有 Auntie Ceci

飲醉酒，Auntie Susan 同 Natalie……

Galen： 嘩個肥經紀都喺度……你都幾犀利㗎，我哋咁多人都冇發現你。

【Galen 目不轉睛地看】

你有冇畀 Auntie Malena 睇過？

Darren： 冇呀。

Galen： 我覺得我哋應該 copy 一份畀佢。

【電腦突然變得靜悄悄，可能是阿 Mi 和 Galen 在天台的背影，亦可能是街道旁的樹木和野貓，Galen 一直看，十分不捨】

多謝。爹哋好鍾意。多謝。

Darren： This will help you remember everything here.

【投映片段：BBQ 的歡樂片段、人影的穿插片段、幾個主角的剪影，就像是過去，也像是未來】

——全劇完——

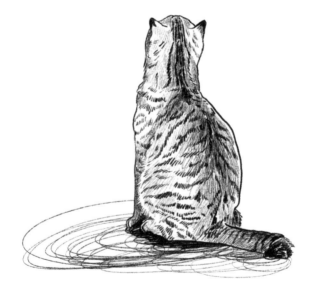